U0127283

Rain doesn't know where to fall, but the river remembers its flow.

Freeing Nature From The Suppression of an Industri...

My literature has to be combative... You cannot have 'art for art's sake', this art must do something.

Vision without action is merely a dream,

action without vision simply passes time,

action combined with vision can change the world.

The oceans will rise gracefully. Can we withdraw with equal grace?

Losing ground, gaining wisdom

Climate Change

Peak Oil

What will be the biggest issues facing the world between now and then?

Where will you be, what will you be doing in 2034?

Global Ecology Not Global Economy

The earth is not the casino of the rich

Think like a Forest, Act like a Meadow

Beyond Dialogue:
A Journey of Transforming Place
through Climate Change

Julie L. C. Chou

Homeward Publishing

Creative Economies HC027

目錄
Contents

推薦序

大衛・黑利
DAVID HALEY
時光流轉：轉化的藝術
Over Time : the art of
transformation

時光流轉，生命出現，生命消失。時光流轉，人誕生到這個世界，又離開這個世界。隨著時光流轉，物種出現，物種滅絕。萬物自有其不同的生成和消逝的韻律。全球暖化、氣候變遷及第六次生物大滅絕也和這所有事件的加速發展有關。本書作者周靈芝筆下的研究焦點，位處台灣西南海岸的布袋小鎮，以及那兒隨著時光流轉所產生的變化，亦不例外。

過去十年間，到底發生了什麼事？周靈芝在這本新書中，詳細描述藝術作品和環境之間的關係，台灣西南海岸的變遷、新的地景規劃方案、地方參與和在地組織的角色，以及國家政策對在地議題的衝擊。此外，她也提及食物和我們的關係，也就是食物如何生產以及生產方式如何影響環境。我想從另外一個角度提供一些簡短的回應與脈絡，因為正如同身為環境行動者、作家以及佛學家、一般系統論和深生態學[1]的學者喬安娜‧瑪西（Joanna Macy）所說：「此時此刻我們任何人所能做的最激進之事，便是好好地面對世界上正在發生的事。」（Macy 2012）

我第一次造訪嘉義縣布袋鎮是在 2007 年，由致力發展社會介入和環境行動藝術計畫的非政府組織台灣水公司負責人曾文邦邀請。一開始，他希望我用蚵殼創作一件可以促進觀光的藝術作品，被我婉拒了。後來他解釋說，這些廢棄蚵殼對發展觀光來說是不雅之物，同時也會帶來公共衛生上的困擾。我回答說，有關廢棄物的觀念，以及對於蚵仔的想法和與水的關連，也許是個可以透

過藝術介入，開展涵納文化、經濟和環境議題的生態發展的很好
開始。我對觀光層面並不感興趣。

　　透過網路搜尋和文獻研究，以及我個人過去所從事的經驗，我
發展出一個計畫《與蚵對話：協力的藝術》，作為發出提問和了
解有關布袋的人與生態的研究進路。我並未創作出具體可見的實
質作品，沒有繪畫，沒有雕塑，也沒有音樂，沒有詩歌。不過，
這個計畫卻因其為「協力的藝術」，以及作為「一種對話」而仍
持續。事實上，十年之後，我的朋友——藝術家暨研究者周靈芝
在南方家園出版社出版的第二本書中所做的研究和批判思考，正
涵納此一計畫經歷時光流轉之下的影響。

　　在這篇序中，我想值得重新回顧一下這個計畫的標題。「對
話」這個字眼在我身為一位生態藝術家的創作中，一直占有非常
重要的位置，因為它建構了一種和相關人物及其他生命形式之間
的特別關係，既非辯證式的對立辯論，也非菁英式的專家指導，
或是具有階層的論述。它是一種可和許多生命交會，並在彼此交
集過程中找到意義的方法。無論是理論物理學家戴維·玻姆（David
Bohm），或是批判教育學的先驅巴西哲學家和成人教育學者保羅·
弗雷勒（Paulo Frier），以及藝術理論家格蘭·凱斯特（Grant Kester），
都視對話為一種在社群層次上具創造性的平等和相互學習的基本
過程。在此對話中，蚵仔也包含在內，這是很重要的，因為如此
一來引發了一個疑問，也就是「非人類」或「人類以外」的生命

的權利，是否也應納入考慮。蚵仔會受到氣候變遷的影響嗎？到什麼程度？蚵仔和蚵產業之間有什麼關係？為什麼蚵殼被當成廢物？事實上蚵仔形塑了這個計畫的特別命題和關切，提供了正開始出現的全球議題的焦點和催化劑。因此，對話正是此一計畫中生態思考的催生器，用貝特森的話說，就是「連結的模式」（the pattern that connects）。（Bateson 2002）

「**藝術**」這個字眼，正如稍後我會在本文內提到的，富有遠比我們通常在現代社會中所賦予的更複雜的意義。而「…**的藝術**」則象徵在某件事上的登峰造極。現下情形中，「…」指的是「**協力**」。藝術協力這個想法早自 1960 年代晚期就已成為在社區或社群或所謂社會介入一類的藝術實踐中常常爭辯、揣度的焦點。例如藝術家波依斯和弗拉克斯（Fluxus），芭芭拉‧史蒂芬妮（Barbara Steveni）和約翰‧拉桑（John Latham）夫婦的藝術團體 APG（Artists' Placement Group），以及著名的藝術公司福利國家國際（Welfare State International），都曾對藝術和藝術家在社會上所具有的潛在菁英角色提出挑戰。許多藝術評論者至今仍擔憂藝術的自主性會在參與社區協力的過程中流失，導致藝術只是成為政治或社會目的的「工具」。但在（布袋的）這個計畫中，我認為，全球「藝術世界」和「藝術市場」才是對藝術自由和表達自由的更大威脅。我也深切明白自己作為一位外來藝術家，來到這裡拜訪、互動、反思，然後離開，對當地的情形也許可以有些貢獻，也許無法貢獻些什麼。我希望我的貢獻是可以協助

社區／社群的培力，減少氣候變遷對他們所帶來的傷害，並且在面對這種挑戰的變遷時，更具調適能力。我也希望，在此社區／社群中的藝術和藝術家更能維持活潑發展的文化，成為變遷論述中積極的主角，而非臣服於產業和商業要求之下的奴隸。我想不出還有什麼比這更好的留給後代的資產，因為「最終極的道德行為，就是留下空間，讓生命可以繼續。」藝術當然也不例外。（Pirsig 1993）

2012 年我第二次造訪布袋，參加在社區舉辦的一個研討會。參與者包括五年前即認識的社區領袖蔡炅樵、蔡福昌和嘉義縣生態保育協會理事長蘇銀添。這個研討會聚焦於從社區的基礎上發展再生能源以及有機生產。我對他們在布袋的環境改善和促進人的生活品質方面所做的改變留下深刻印象。其中，最令我印象深刻的是一位水產養殖業者，他以生態養殖的方式生產魚蝦。我問他生態養殖和慣行法養殖的蝦，差別在哪裡？他回答說，生態養殖的蝦味道更好，因為這些蝦並未受到強迫餵食或密集飼養的壓力——「牠們是快樂的蝦子。」當時我也正在香港九龍一帶進行創作計畫，因此我問他，是否可能在一個人口密集的都市地區發展這樣的生態養殖，他回答說：「可以，只要讓蝦子保持快樂。」正好東南亞樸門農學協會即將舉行第一次大會，我詢問香港方面的主辦者，是否可出機票錢讓這位水產養殖業者可以與會，他們答應了。於是這位水產養殖業者得以將自己的概念傳達給數以百計的其他有機食物生產者，而他也得以從其他人身上有所學習。

如此一來，原初的對話進展到蝦的主題上，而協力的範圍也擴展到跨國、跨域乃至跨洲和全球的網絡。

然而，時事遷移。政府部門改朝換代，官員們上上下下，新自由主義的經濟思潮瀰漫全球。英國脫歐，美國總統川普上任，俄羅斯總統普丁對國際局勢的操弄，過度資本主義化的價值觀變得更興盛。這個全球性的病徵之一顯現在各地政府、財團和產業將地方文化和環境「商品化」或「觀光化」的驚人速率。

觀光不是壞事。我們本來就該去別的地方拜訪，去體會和學習其他人的生活方式。不過，觀光的產業化（觀光業）意謂著經驗被當作一種產品，地方變成一種品牌，在地居民被忽略，有意義的學習被消費主義取代。在崇尚主題公園的美學、藝術卡通化和全球工藝與音樂的浪潮席捲下，真正的文化消失了。文化資產變成僵化歷史的行銷口號。短期利益成為長期的損失，因為觀光業也像其他消費產品一般，仰賴時尚，而時尚指的就是短暫的流行，然後就要被拋棄──就好像去年夏天的「當季」時裝。事實上，整個消費主義的觀念就是建立在這種單向的「榨取──生產──消費」的線性過程，毫不顧及如何管理和補足有限資源，以及符合倫理的正當生產方式，也無視於廢棄物的處理。儘管有聯合國及其他團體的努力，人們還是持續摧毀未來人類所賴以生存續命的各種可能。觀光業是其中一個重要的問題。

倫敦、巴黎、紐約、台北,這些大城市擁有資源和投資來繼續投入全球觀光市場,但對鄉村地區和小市鎮來說很可能就是災難了,因為這些地方並沒有足夠的基礎應付需求的速度。一開始的觀光熱潮所創造的少數服務性工作通常都是季節性的,沒有安全保障。最初的投資也只會是投入相對價廉的計畫,和沒什麼維護的膚淺建設上,也沒有持續的投資,因此,很快地,這個地方就被遺棄,像一個被遺忘的馬戲團的荒廢遺址。這個過程不但無法協助地方經濟發展,減緩年輕人向城市流動的速率,以及支持真正的地方文化,反而會讓問題更加惡化、加速衰亡。重要變遷的挑戰如氣候變遷和生物大滅絕反倒不足以道了。

同時,外來的投資者獲利了結之後,繼續移往其他地方進行新的投資計畫,或甚至轉往其他產業。原本其他可以長期投資的發展將因這種宛如「淘金熱」和「西部拓荒」般的一窩蜂觀光形式而被扼殺。更糟的是,地方文化消失,民眾失去自己的認同,導致一種社會心理的失智,記憶被社會媒體的庸俗報導取代。在這種情況下,藝術被政府過度生產,並且強餵給消費者——「真正的」文化反而遭到原本是要來尋找它的遊客所踐踏。即便在最好的情況下,藝術也只是一種「高檔的」裝飾商品,工藝則成為用後即丟的禮物。意義與哲學隨著實用一起消逝。

儘管產業可以帶動時尚,生命、文化與藝術卻是從新穎而萌生。正如物理學家菲傑弗・卡帕(Fritjof Capra)寫道:

「……萌生……被認為是發展、學習和演化的動態源
頭。換句話說，創造——也就是『新形式的產生』，正
是所有生命系統的關鍵成分。既然萌生是開放系統的動
態過程中不可分割的一部分，我們因此得到一個重要的
結論，就是開放系統會不斷發展和演化。生命不斷伸展、
創新。」（Capra, F. 2002）

　　創新是個重要的關鍵。它需要培養、支持和協力，以便**在時
機成熟時萌生**。它既無法被製造出來，也無法從市場上買賣得
來。「藝術」這個字眼的字源，是梵文中的「Rta」，意思是「整
個宇宙以符合道德原則的方式，持續創造、生成的動態過程」，
而創造正是這演化過程中的精髓（Haley 2001）。 藝術**是**轉化和趨向
多樣性的過程，因此這絕不只是一個簡單的時尚相對於創新，或者
觀光業相對於長期文化投資的議題，而是一個「棘手的問題」。棘
手的問題之所以難於解決，有許多因素。通常這樣的現象會存在，
是因為有著複雜的相互關聯的議題，而且常常為了試圖快速解決，
採取「頭痛醫頭，腳痛醫腳」的辦法，結果卻使局勢更為雪上加霜。
近年來，「生態旅遊」和「永續旅遊」的發展，原本都是出於善意，
想要面對觀光業的問題，然而就像「綠漂」（green-wash）一樣，反而
固化了原本宣稱要解決的問題。至於漫無節制的成長與全球市場經
濟等核心問題，以及另外十七項聯合國永續發展目標（United Nations
Sustainable Development Goals: 17 goals to transform our world）中的十六項，則依舊
毫無解答，也無人聞問。（Gunderson and Holling 2002 / United Nations 2015）

　　未來十年，布袋的社區領袖和在地居民憑著一己的堅持和投入，或許可以安然度過觀光的創傷。他們已經證明自己具有面對氣候變遷影響下進行調適的「生態韌性」，並且發展成自己的動態文化（Walker 2006）。在這樣的案例中，轉化的藝術不在於試圖解決那些所面對的棘手問題，而是從這些棘手問題中學習。隨著時光流轉，就像那些生態養殖蝦一樣，這些人也將成為快樂的人，一如此書中的研究所證。

大衛・黑利　英國藝術家／河南中原理工學院　客座教授

1　「深生態學」（Deep Ecology）是由挪威著名哲學家阿恩・納斯（Arne Naess）創立的現代環境倫理學新理論，是當代西方環境主義思潮中最具革命性和挑戰性的生態哲學。深生態學是要突破淺生態學（Shallow Ecology）的認識局限，對所面臨的環境提出深層的問題並尋求深層的答案。按照納斯的敘述，淺生態學是人類中心主義的，只關心人類的利益；深生態學是非人類中心主義和整體主義的，關心的是整個自然界的福祉。淺生態學專注於環境退化的癥候，如汙染、資源耗竭等等；深生態學要更進一步地追問環境危機的根源，包括社會的、文化的和人性的。在實踐上，淺生態學要求改良現有的價值觀念和社會制度；深生態學則主張重建人類文明的秩序，使之成為自然整體中的一個有機部分。參見：http://www.twwiki.com/wiki/ 深生態學

Over Time : the art of transformation

Foreword
BY
DAVID HALEY

Over time, all life comes into being and goes out of being. Over time, people come into the world and leave the world. Species come and go, over time. Things have different rhythms of being and not being. The issues of global warming, climate change and the Sixth Extinction of species are concerned with the acceleration of events. Things change over time and the small town of Budai on the Southwest coast of Taiwan, that is the focus of this research by Julie Chou, is no exception.

What has happened over the last ten years? Julie Chou gives a great account in this new book of the relationship between artworks and the environment, changes to the Southwest coast of Taiwan, new landscape planning initiatives, local participation and organization, and the impact of National Policies on local issues. She, also, writes about our relationship to the food we eat, how we produce it and the impact this has on our environment. I will try to provide some brief comments from another perspective and provide additional context, because as environmental activist, author, and scholar of Buddhism, general systems theory, and deep ecology, Joanna Macy wrote: 'The most radical thing any of us can do at this time is to be fully present to what is happening in the world' (Macy 2012).

I first visited Budai on the south west coast of Chiayi County, in 2007, at the invitation of Tseng Wen-Bang, the Director of Taiwan Shui, an NGO dedicated to developing socially and environmentally engaged arts projects. His initial brief was for me to make an artwork using oyster shells for tourists, which I respectfully declined. He then explained that the waste oyster shells were an embarrassment to the development of tourism and a health hazard. I said the concept of waste, the connection with water and the idea of oysters might be a

good starting point for art to intervene as an ecological development that could include the culture, economics and environmental issues. I was not interested in the tourism aspect.

From much internet and book research, and based on my own experience, I developed the project, 'A Dialogue with Oysters: the art of facilitation', as an approach to generate questions and learn about the people and the ecology of Budai. I made no visible or tangible outputs – no paintings, no sculptures, no music, no poetry. However, the project, as an 'art of facilitation', and a as a 'dialogue', has continued. In fact, ten years later my friend, artist and researcher Julie Chou, publishes this second book of research and critical reflection that includes the impacts of this project – over time.

For this Preface, it is worth revisiting the project title. The use of the word 'dialogue' was and continues to be very important to my work, as an ecological artist, because it constructs a specific relationship to and with the people and other life forms involved. It is not a dialectic of oppositional arguments, nor an expert treatise, or hierarchical discourse. It is a way to engage with many beings, and to find meaning in the process of conversation. From the theoretical physicist, David Bohm, to pedagogical activist, Paulo Frier, and art theorist Grant Kester, dialogue has been considered an essential process for creative equality and mutual learning at community levels. The idea that this dialogue included 'oysters', is important, because it raised the question of the rights of 'non-human', or 'other than human' beings to be considered, as well. How are oyster affected by climate change? What is their relationship to the oyster industry? Why are their shells considered waste? Indeed, oysters framed the specific issues and concerns of this project, providing the focus and the catalyst

for global issues to emerge. The dialogue, therefore, was the generator of ecological thinking in this project – 'the pattern that connects' (Bateson 2002).

The word, 'art', as I explain later in this text, has far more complex meaning than we normally afford it in modern society, and the 'art of' signifies doing something with excellence, above and beyond normal practice. In this case, that something was 'facilitation'. The idea facilitation in art has been a point of argument and conjecture in community and socially engaged arts practices since the late 1960s, with artists like Joseph Beuys and Fluxus, Barbara Steveni and John Latham's APG (Artists' Placement Group) and celebratory arts company, Welfare State International, challenging the potentially elitist role of art and the artist in society. Many arts commentators continue to worry about the possible loss of artistic autonomy through the process of community participation facilitation, and how this may result in the 'instrumentalisation' of art for political or social ends. For this project, I saw the global 'Art World' and 'Art Market' as much greater threats to artistic liberty and freedom of expression. I was, also, keen to be clear about my role as an artist coming from another place; to visit, interact, reflect, leave and maybe/maybe not contribute something to the situation. I hoped that my contribution could facilitate the ability of a community to become less vulnerable to climate change, and more capable to adapt to such transformative challenges. I, also, hoped that the community's art and artist may become stronger in maintaining their dynamic culture, so they may be central players in the discourse of change and not slaves to the demands industry and commerce. I could think of no better legacy, because, 'the most moral act of all is making the space for life to move onwards', and this includes art (Pirsig 1993).

I visited Budai a second time, in 2012, to attend another conference organised by the community leaders, Tsai Geng-Chiao and Tsai Fu-Chang I had met five years earlier, and Su Yin-Tian, President of the Chiayi Ecological and Environmental Association. This conference focused on the community development of renewable energy and production of organic food, and I was very impressed by the changes they made to improving the environment and the quality of life for people of Budai. One project that impressed me greatly was an organic shrimp farm and I asked the project director what was the difference between organic shrimps and ordinary shrimps. And he replied that the organic shrimps taste better, because they are not stressed by force-feeding and over-production– 'they are happy shrimps'. As I was working in Kowloon, Hong Kong, at that time, I then asked if it was possible to develop an organic shrimp farm in a dense urban environment, and he said; 'Yes, just keep the shrimps happy'. The Permaculture Association of Southeast Asia were about to have their first convention and I asked the organisers in Hong Kong if they could pay for the air fare of this organic shrimp farmer to attend, and they did. He was then able to pass his ideas onto hundreds of other organic food producers and he was able to learn more from them. The dialogue had spread to shrimps and the facilitation had expanded to a continental and global network.

But things change over time. Governments change, politicians come and go, and the rise of economic neo-liberalism has increased globally. With the UK 'Brexit' from Europe, Trump as President of the USA, and Putin's manipulation of international relations, the pressures of hyper-capitalistic values grow ever more powerful. One symptom of this global ailment is the alarming rate of commodification or 'touristification' of local cultures and environments by governments, financial institutions and industry.

Tourism is good. People should travel to see other places, experience and learn from the way that other people live. However, the industrialisation of tourism (Tourist Industry) means that the experience is turned into a product, the place becomes a brand and the local people are ignored, as meaningful learning gives way to consumerism. Genuine culture is lost at the expense of theme park aesthetics, Disneyfied art, global crafts and music; heritage becomes the marketing rhetoric of frozen history. Short-term profit becomes long-term loss, because tourism like other consumables is dependent on fashion, and fashion dictates a brief period of popularity only to be discarded – like last summer's 'must have' clothes. Indeed, the whole concept of consumerism is based on a one-way, linear process of extraction-production-consumption. There is little or no regard for managing and replenishing finite resources, the ethical and respectful means of production, nor the consequences of waste. Despite the efforts of the United Nations and others, humans continue to destroy the possibility of their own species to exist in the future. The Tourism Industry is central to this problem.

Big cities, like London, Paris, New York and Taipei, have the resources and the investment to continually reinvent themselves on the world tourism market, but the consequences for towns and rural areas can be devastating, as they simply lack the scale of infrastructure to keep pace with demand. The few service industry jobs created by the initial tourist boom are usually seasonal, and have no security. The initial investment is in relatively cheap projects and facile infrastructure with minimal maintenance and no on-going investment, so in a short time, the place becomes abandoned, like the derelict site of a forgotten circus. This process, rather than helping local economies to stop youth migration to the cities and support genuine local culture, exacerbates

the problems and accelerates decline. Important transformative challenges like climate change and species extinction are trivialised.

Meanwhile, the out-of-town investors have gained their profits and moved on to other projects in other places, or other businesses altogether. The potential development of other long-term business investment is stifled by the 'gold rush ' 'band wagon' of the tourism extravaganza. Worst of all, local culture vanishes and people lose their identity, resulting a kind of psychosocial dementia; memory is replaced by the banality of social media. In this situation, art is over-produced by governments and force-fed to consumers – 'authentic' culture is trampled on by the very tourists who seek it. At best art becomes a 'high end' decorative commodity, and craft becomes a disposable gift. Meaning and philosophy disappear along with practical use.

While industry drives fashion, life, culture and art emerge from novelty. As Fritjof Capra writes:

'···emergence' ··· 'has been recognized as the dynamic origin of development, learning and evolution. In other words, creativity – the generation of new forms is a key property of all living systems. And since emergence is an integral part of the dynamics of open systems, we reach the important conclusion that open systems develop and evolve. Life constantly reaches out into novelty.' (Capra, F. 2002)

Creativity is the key issue. Creativity needs to be nurtured, supported and facilitated to **emerge in its own time**; it cannot be manufactured and marketed, bought and sold. The origin of the word, 'art' is the Sanskrit word, 'Rta' that

means, 'the dynamic process by which the whole cosmos continues to created, virtuously' and creativity is the essence of that evolutionary process (Haley 2001). Art is the process of transformation and diversity, so this is not a simple issue of fashion versus novelty or the tourism industry versus long-term cultural investment, the situation is a 'wicked problem' . Wicked problems are difficult to solve for many reasons. They usually exist because of complicated, inter-dependant issues, and they often become worse as problem-based, quick-fix solutions are applied to them. In recent years, 'eco-tourism' and 'sustainable tourism' have been developed with good intentions to address the problems of the tourism industry, but like 'green-wash' they perpetuate the very problems they claim to address. The core problems of unregulated growth, global market economics, and the other sixteen 'United Nations Sustainable Development Goals: 17 goals to transform our world' remain unanswered and unquestioned (Gunderson and Holling 2002 / United Nations 2015).

Over the next ten years, given their persistent dedication, the community leaders and local people of Budai seem capable of surviving the trauma of tourism. They have already demonstrated that they are 'ecologically resilient' as they adapt to the effects of climate change and become their own dynamic culture (Walker 2006). The art of transformation in this case, is not in trying to solve the wicked problems they face, but in learning from them. Like the organic shrimps, they emerge as happy people, as the research in this book will testify, over time.

參 考 文 獻

References

■ Bateson, G. 2002, *Mind and nature: a necessary unity*, Hampton Press, Cresskill (NJ)

■ Capra, F. 2002, *The Hidden Connections*, HarperCollins. London p.12 Eds.

■ Gunderson, L. H. & Holling, C. S. 2002, *Panarchy: Understanding Transformations in*

■ *Human and Natural Systems*, Island Press, Washington DC, USA

■ Haley, D., 2001, *March 2001: Reflections on the Future -"O brave new world": a change in the weather*,

 In ed. REMESAR. A., Waterfronts of Art I, art for Social Change, University of Barcelona, CER

 POLIS, Spain www.ub.es/escult/1.htm and CD ROM pp. 97-112

■ Macy, J. and Johnstone, C. 2012, *Active hope: how to face the mess we're in without going crazy*,

 New World Library, Novato, California

■ Pirsig, R. 1993, *Lila: An Inquiry Into Morals*, Black Swan, London

■ United Nations 2015, *Sustainable Development Goals* http://www.un.org/sustainabledevelopment/

 sustainable-development-goals/

■ Walker, B. H., et al 2006, *Exploring Resilience in Social-Ecological Systems Through Comparative*

 Studies and Theory Development: Introduction to the Special Issue. Ecology and Society, 11(1):

 12, [online] URL: http://www.ecologyandsociety.org/vol11/iss1/art12/

推薦序

吳瑪悧
WU Mali

周靈芝這本《對話之後：一個生態藝術行動的探索》像是「給下一輪太平盛世的備忘錄」。她充滿耐心又很有續航力的，將 2008 年在嘉義縣布袋鎮所進行的「**蚵貝地景藝術論壇**」，進行再脈絡化的梳理，補充豐富的研究資料，並提醒地景藝術應兼顧美學與倫理，回應環境的挑戰，才能為未來創造希望。在這個缺乏前瞻想像，因此無能提出具體實踐作為的年代，藝術往往淪為眼球經濟的推手。書的出版因此不僅提供了一個具視野、有步驟的操作範式，也開啓我們對於藝術的開放性、前衛性更豐富的想像。

閱讀本書讓我拉回 2006 年的時空，在第一次策劃嘉義縣北回歸線環境藝術行動獲得很大回響後，規劃 2007 年行動計畫時，跟隨當時嘉義縣文化局鍾永豐局長造訪東石鰲股村四股社區。居民們抱怨地方沒有發展、沒有錢景、年輕人只能移居外地……。聆聽當下我想著，這裡是生態環境極為豐富多樣的棲地，它是台灣的驕傲和資產所在，這是鰲鼓濕地耶！為什麼一個可以提供人們學習如何和環境融洽相處的場域，居民卻覺得生計發展遭剝削？如何引領思維轉換，創造誘因，讓居民在投入環境保育的協力工作時，同時也找到可以存活的方式？藝術在這裡可以扮演什麼角色？於是我們邀請藝術家進入社區，開啓與社區的對話。這樣的工作和思考模式便是北回歸線環境藝術行動的核心。因此，2008 年當本身是布袋人且多年在地方進行調查規劃的蔡福昌，受邀規劃「**蚵貝地景藝術論壇**」時，曾參與行動計畫的英國生態藝術家大衛‧黑利，及美國生態藝術策展人 Patricia Watts 等，都受邀參與討論、對話。

　　當年在嘉義縣展開的環境藝術行動像是個微型革命。這個由一場場微行動所開展的對話，藝術家們透過創意巧思和社區一起激盪，把台灣慣習操作的菁英展演，轉化為**藝術家進駐**，把創造對話的實踐當成藝術工作。從本書對於「**蚵貝地景藝術論壇**」脈絡的整理中，我們看到，**藝術**進到社區不應只是短視的配合所需，而是能對現況提出反思。而受邀的生態藝術專家在意的是具修復性的環境藝術，而不是僅著眼於視覺符號的創造。尤其所謂的生態，更是指關係的創造：與環境的關係，與社群的關係。也因此，我們很珍貴的看到，靈芝在這個近身協力過程中，在九年之後，不僅對於當時計畫構想**進行追蹤**，同時也把檢視尺度放到**更大**的時間、**地理跨度**，來理解這個關乎**國土安全**、**生態環境保育**的**課題**。而這樣的工作其實應該是在藝術展演進行之前就該有的先備工作。現在，這些資訊在本書獲得修補後，藍圖勾勒得更清晰了，真正的工作應該要開始了！

　　這本書除了讓我們理解，土地面對的真實挑戰不可能透過創造地景符號來解決，而是得從認識地方開始。學習如何把藝術當成提問的方法，學習如何透過跨領域的合作，把生活的人一起編織進來，才能真正與大地共存與共榮。因此，在此向每一位打開這本書的讀者致意。當我們跟隨靈芝腳步一起進入這個跨時空之旅時，我們也已一起在建構一個新的、充滿意義的旅程。

吳瑪悧／高師大跨領域藝術研究所　副教授

推薦序

蘇瑤華
SU Yao-Hua

　　當以生態共好、里山里海、永續發展為名的大地藝術季，席捲媒體版面，成為台灣政府「流行」策略計畫的同時，我們要如何理解 2008 年同樣以生態藝術為名，卻不以生產自然素材雕塑、地景裝置為重的「蚵貝地景藝術論壇」或是《與蚵對話》藝術行動計畫？

　　「關係」、「思考」與「歷程」被確認為是藝術作品，可回溯至二十世紀的觀念藝術和行為藝術，藝術創作以物質性為依歸的過往慣習被破解，也為當代藝術創作表現、存在形式等提供了開放性的解答。《對話之外：一個生態藝術行動的探索》中，周靈芝雖以「對話何以成為藝術」的問句破題，但理直氣壯地跳過這樣的活動究竟屬不屬於藝術，或作者權意涵的辯證[1]，直接進入「蚵貝地景藝術論壇計畫的發展紀實，存在些許令人不安之處⋯⋯

　　當藝術創作者混身學術研究團隊，學習如何與民眾對話、調停協商社群中各種利益關係、進入複雜糾葛的社會實境，如何向社會學、教育學、和生態學等學科尋求方法與解答，而又不致淪為「業餘的社會工作者、生態學者，或教育學者？或者從如果我只是想幫助社區的人，為什麼我要稱之為藝術的恍惚中清醒？

　　藝術家的角色在這些學科領域之間不得其所，常常對於自己是不是該放棄藝術而成為一個專業的社區組織者、行動主義者、政治分子或社會學工作者困惑，甚或因而（順著參與者的目光）質疑藝

術的功能，削弱了藝術家的身分認同。在這樣的藝術計畫中，許多創作者不只試圖放棄物件製造，也拋棄其作者身分，成為哲學家 Stephen Wright 所謂「鬼祟的（stealth）」藝術實踐（Helguera 2011）。然而，社會工作和社會參與藝術（socially engaged art）雖在同一個社會生態系統下運作，但目標差距甚遠；社會工作是以價值為基礎的一種專業，推動人性改善，支持人性正義，維護人類尊嚴與價值，並加強人與人之間的關係；藝術家可能同意相同的價值，但以反諷、議題性手法創作，甚至為帶動反思不惜煽動緊繃議題。

　　相反的，也因為社會參與藝術運作方式，將自身貼附於某些議題或問題（通常屬於其他跨領域的範圍）之上，並容許暫時性地移置到一歧義地帶，這種暫時性地將議題移置入藝術創作領域，讓某些議題或狀態被注入了新的洞察，並為其他領域所見。在本書末得到輝映，相關意識逐漸顯影，「這樣的作法，大大地改變了藝術舊有的定義，甚至更進一步地翻轉了藝術家與居民之間的主體性，並創造了一個學習社群的概念⋯⋯」（周靈芝，2017）

　　《對話之外：一個生態藝術行動的探索》是臺灣社會參與藝術推進的重要文件，記錄不同領域專業工作者以政府專案計畫為平台的聚合，藝術被認知為媒介，透過身分認同策略性模糊，重組了藝術創作者與對象社群的慣性關係。從創作（策展）視角所進行的紀錄，為政府計畫翻轉提供具體與勇氣的印證。而在專案結束

後，專業工作者回返社區的省思探究，也深刻撞擊了因政府預算
終結，戛然而止的諸多計畫。

　　只是，激發多元創作主體性所創造出的學習社群，如何在台灣
當代藝術社群傳播、擴散、扎根，西方社會參與藝術實踐在這個
面向所省思的「去工藝」與「去技術」（deskilling）思維，如何發展
出本土性的養成訓練計畫／課程，是我們在飽覽西方案例與文件
後，對靈芝後續寫作計畫的殷殷期盼。

<div style="text-align: right">

蘇瑤華／輔仁大學博物館學研究所　助理教授

</div>

1　　或因她在前一部書《生態永續的藝術想像和實踐》，已為生態藝術在藝術史與藝
　　術理論中的定位，作脈絡性的梳理奠基。

推薦序

蔡福昌
TSAI Fwu-Chang

　　「對話，可以算是一種藝術嗎？」這或許是許多人閱讀本書後油然而生的第一道詰問。的確，在被視覺化和物件性所支配與壟斷的一般大眾對於藝術範疇的認知裡，對話著實難成為一種藝術形式，因為對話存在於各個領域之中，且無所不在。若從藝術作為一種社會實踐的立場出發，則如何回應當下環境的現實挑戰並提出反思，甚至指向未來的可能性，如何開展有效的對話過程就成為藝術創作的必要核心肌理。在這樣的理解下，靈芝的這本《對話之後：一個生態藝術行動的探索》就有了開創性的意義，讓我們對於何謂藝術、如何藝術以及藝術的可能性有了更開放性與前瞻性的想像空間。

　　很佩服靈芝對於歷史爬梳的功力與毅力，為這場發生於 2008 年的「蚵貝地景藝術論壇」及其後續衍發的效應做了脈絡化的深度剖析和意義註解。本人當時有幸受邀擔任北回歸線環境藝術行動「蚵貝地景藝術論壇」的召集人，對於以「對話」作為一種藝術介入環境議題的跨領域合作，除倍感新鮮外，似乎又有那麼一點熟悉，因為我自身的空間規劃設計理念一直在倡議「參與式設計」，即專業者要先跳脫既有身分轉變成為引導者，運用各種知識、技術和溝通技巧引導參與民眾的興趣、想法並付諸行動；也就是說透過參與的過程，將使用者轉化為積極的「社群」，讓他們得以親手著力於空間規劃、活動設計、經營管理、地方產業活化、甚至環境永續等方案研擬。而在此過程中，人與土地、生活、環境、產業和文化的社會網絡與連帶關係重新被鏈結起來，

當「我」變成「我們」，此時積極的社群就會被催生出來了，這可說是一種孕育公民以投身社會改造的潛工程。

　　而靈芝這本書的核心論述是對話，與我上述提到的參與式設計理念是有異曲同工之處，她將藝術當作一種對於嘉義沿海環境變遷議題的發問方式，除了紀錄一段跨領域對話所孕育出來的嘉義沿海環境公民的「學習社群」，同時也向一般大眾示範了藝術也可以是扮演縫合生活世界的媒介角色，並將藝術拉到作為總體生活實踐的高度。所以在本書所書寫的研究案例中，我們可以清楚看到透過蚵貝論壇的對話協力，讓氣候變遷議題不僅成為當地關注未來的機會，這也影響了我們後續提出以「濕地糧倉」作為一種鏈結人與生態、文化和地方生計的地景復育策略，並且持續秉持著促成一種有助於當地居民對於自身環境問題理解的對話過程來形塑與凝聚在坔（「坔」為濕地古字，意指濕地化、內海化的嘉義沿海地區）的可持續發展的公共論述和創新途徑。

　　的確，一個地方社會所面對的問題不可能只是透過一張規劃藍圖來解決，而是得先就認識地方現實發出提問，並透過任何可能的過程將生活在一起的人串聯起來參與對話和共同行動，這或許就是「對話，作為一種協力的藝術」的具體實踐。此時此刻，我們確實需要一種新文化，這個文化不能再僅僅是專注於當下問題，而更專注於未來的可能性，正如同書中所提到我們這個社群正在思索的：「或許生物多樣性目標，應該要從文化多樣性的跨領域

對話來協力完成」，如此才有可能造就氣候變遷年代所需要的生態韌性。

　期盼靈芝這本新書的出版，能在藝術界激盪出多元交鋒與論述干預的效果，讓藝術的表現不再僅局限於有形作品本身，而是能積極介入社會迎戰現實問題，透過參與對話集結能量轉化社會正向發展，扮演開創未來希望的社會實踐角色。

蔡福昌／財團法人臺灣大學建築與城鄉研究發展基金會　執行長

Beyond Dialogue:

A Journey of Transforming Place through Climate Change

前言

　　此研究是一趟穿越時空的旅行，源起於 2008 年在嘉義縣北回歸線環境藝術行動所舉辦的「蚵貝地景藝術論壇」——一個打算以廢棄蚵殼進行地景藝術創作的計畫及其後續發展。本書作者藉由回溯當年參與者的對話發言，以及論壇結果，透過訪談、文獻分析和參與觀察，鋪陳出一場人與環境新關係的建構，在台灣西南沿海低地安靜的展開。

　　全文共分為八章，分別探討從「對話作為一種藝術的形式」出發，回顧蚵貝地景藝術論壇舉行的背景與過程；英國藝術家大衛‧黑利在論壇中提出「與蚵對話：協力的藝術」的角色；以及論壇的組成成分和議題關注面向的演變，也就是透過「對話」，發現對蚵殼及廢棄鹽灘的價值觀改變了，和提升到全球氣候變遷的高度來看地方所面對的環境議題；並進一步分析當時所提出的藝術創作方案和其基地環境的關係，與可再補充之處。

　　接著，將上述討論置回到更寬廣的時空脈絡中，透過對台灣地理、地質、考古和歷史學者研究成果的整理，從放大的時間尺度去理解台灣西南海岸所面對的環境變遷，包括曾因氣候變遷、全球暖化所帶來的海水上升；颱風暴潮所帶來的海岸侵蝕與河流輸沙對沿岸沙洲的影響；以及人為介入後導致原本的地形結構被破壞，出現不一樣的作用力，在不同地帶因土地利用的方式而帶來的後果，例如：上游截水、建水庫、蓋攔沙壩；中下游建河堤，約束水流；以及沿海地帶因抽沙填陸，造海埔新生地，以致沙源

流失、海水入侵，海岸防風林消失（枯死）；突堤效應則帶來另一個沿海地帶地形變遷的因素。另外就是養殖漁業因淡水需求抽取地下水，而中上游補注水不足，也造成地層下陷，海水再入侵的惡性循環。氣候變遷則會使以上所面對的環境挑戰更加劇烈。

面對這樣的挑戰，台大城鄉基金會資深規劃師，也是蚵貝地景藝術論壇召集人蔡福昌，在雲嘉南國家風景區管理處和嘉義縣政府的委託下，延續論壇所開啟的多元對話，在嘉義縣海岸地區展開深度調查，包括水文、生態、社區、文史、產業等面向，並進行全區發展規劃。調查結果發現，鹽田廢晒之後，經過自然演替，不但成為生態豐富的海岸濕地，而且有大量鳥類來此棲息，其中甚至包括列入瀕危等級的國際保育鳥種黑面琵鷺。原來被視為荒蕪之地的廢棄鹽灘，竟然成為鳥類棲息的濕地天堂。因此在區域規劃方面，蔡福昌和台大城鄉基金會的團隊採取生物圈保留區的理念，以物種保育為優先，尊重原有的地形、地貌為基礎，同時衡量其規劃範圍內環境資源條件、地點區位、交通動線和設施現況等因素綜合評估後，建議將整個規劃範圍區分為五大主題，做為未來濕地改善復育的空間治理架構。從分區發展的規劃全圖看來，除了以生態復育為目標的生態棲地復育區和生態魚塭放養區之外，氣候變遷環境體驗學習區也占有相當重要的比例。換句話說，在南布袋濕地復育計畫中，生態復育和氣候變遷是兩個極具核心價值的概念。而藝術，則被賦予行動的媒介此一角色，「藉由多元參與式行動計畫的介入，集體拼貼與共創濕地復育地景。」

在操作面上，台大城鄉基金會工作團隊以所謂「滾動式綜合治理策略」進行實踐，亦即透過延展時間的軸線，「在現階段優先啟動先導性行動方案，待於變動中與自然環境互動一段時間與反省評估後，再研擬下一階段的實施項目，並據此調整或修正下一階段的願景和目標。」所謂的先導計畫，包括濕地生態環境的各項學習工作坊，透過駐村協力，期待能「培力氣候變遷時代的低碳綠色公民，培養原創學習能力」，以及「強化在地參與機制，連結學校、教育機構、社區、民間組織和專業者（機構）等之跨領域協力伙伴關係和專業支援網絡，厚實永續經營基石。」涉及的項目有：地理變遷和生態復育、綠色能源、海岸造林、未來挑戰、產業及環境教育等。其中，產業所關切的糧食問題和能源項的風力發電，以及未來挑戰中的水資源議題，是關係到在地生活極其基本的需求，而在地理變遷和生態復育，以及海岸造林和環境教育方面，則是關乎環境的維護，並且讓不同的藝術方法整合進來，成為最佳的民眾溝通、宣導的策略。

2012 年蔡福昌提出「濕地糧倉」的概念，涵蓋從過去到未來的地景變遷、候鳥棲地保護、漁鹽產業文化活化、地層下陷和低地聚落轉型發展等議題，並進一步提出「以文化多樣性來復育生物多樣性」的說法，呼應先前大衛・黑利所提出的「積極的生活本身便是社區／社群的藝術。這種積極性在社區／社群中是個不斷進行的過程，而這過程也才能回應地景、地貌乃至海岸地區的變遷」。

　　最後，作者探討了「地方參與」與「在地組織」在整個過程中所扮演的角色，以及國家政策對在地議題的衝擊，特別是身為雲嘉南沿海廣闊海岸濕地重要主管機關的雲嘉南國家風景區管理處，在歷任首長的人事更迭之後，不再把國土復育、保育及教育視為分內工作，也缺乏國土整合性運用的思考和作法，而以觀光獨霸的思維取代。一連串打著裝置藝術名號的工程，正沿著雲嘉南的海岸線上出現，既非藝術，也沒有環境思維。然而因其挾著龐大國家資本，即使備受爭議，仍然未停下腳步。這不僅擠壓到原本資源即有限的在地耕耘，更無視該地區所面對的未來挑戰。這樣的做法實在令人遺憾。目前，雖然雲嘉南國家風景區管埋處的首長人事又再度更迭，但屬於國有土地的鹽田濕地仍然不斷面對來自中央到地方各種經濟開發思維的覬覦和挑戰。如何保護台灣西南海岸的國土環境與生態，避免消耗更大的永續成本，成為當前刻不容緩的課題。

INTRODUCTION

This research is like a journey through time and space. It leads back to the Conference of Oyster Shell Land Art,within the programme of Art as Environment: A Cultural Action on Tropic of Cancer 2008. The Conference was initiated with an aim to manage waste oyster shells by using them as the material for land art works on the abandoned salt fields of the Chaiyi coast of southwest Taiwan. With participant observation, interviews, literature reviews and critical analysis the author of this study examines the on-going dialogues of the attendees and the developments following the Conference, revealing new configurations of the relationship between humans and their environment as it emerges through the wetlands of this endangered coast of Taiwan.

The outcome of this research text is divided into eight chapters, starting with an interpretation of 'Dialogue as an Art Form'. It then reviews the background and process of the Conference of Oyster Shell Land Art, and the role British ecological artist David Haley played in presenting the project, 'A Dialogue with Oysters: The Art of Facilitation' to the conference. The components of the conference and the evolution of environmental concerns are discussed to reveal that through 'dialogue', the perception of the value of oyster shells and abandoned salt fields was changed, and a new perspective of seeing local environmental issues from a global context of climate change was presented. The author then provides an analysis of the outcomes of the oyster shell land art proposals and their related environments, as well as additional complimentary suggestions to the proposals.

To develop the thread and provide a broader context for the above discussion,

the author investigated the environmental change on the southwest coast by reviewing the achievements of Taiwan's researchers on geography, geology, archaeology, and history.

The findings showed that the environmental change of southwest Taiwan was caused by factors such as climate change, global warming and sea-level rising, coastal erosion by typhoons and high-tides. Other factors include, river sediment discharge and its effect on the sandbanks, along with human interference that caused the destruction of the original topography, changed land use that created unforeseen forces and consequences.

For example, rivers were intercepted, reservoirs and sand-blocking dams were built upstream; the river flow was restrained by embankments on the middle and lower stream; and the coastline lost its sand source due to the land reclamation that extracted sand which further induced seawater incursion and loss of windbreaks. The groin effect made another impact on the changing coastline, as did the over-extraction of groundwater from the coastal aquifers by the freshwater fish-farming industry. The short supply of groundwater recharge from the upper- middle stream further exacerbated the disastrous cycle of land subsidence and seawater incursion. Climate change is making all these above challenges even more drastic.

Facing these challenges, senior planner of the National Taiwan University Building and Planning Foundation, and the convener of the Conference of Oyster Shell Land Art, Tsai Fu-Chang took on the task of extending and expanding the multi-layered dialogue of the conference. He was commissioned to deliver planning projects at the coast of Chiayi by Chiayi County

Government and the Southwest Coast National Scenic Area Administration, which led to several in-depth investigations on the Chiayi coast, including hydrology, ecology, community, local history, and industry. Tsai and his team discovered that, after the salt industry ceased to exist along the southwest coast, through ecological succession, the abandoned salt fields turned into wetlands, providing natural habitat for birds. Many species were present, including the endangered, international protected black-faced spoonbill. On the regional plan, Tsai and his team applied the concept of biosphere reserves, made ecological conservation as a priority, and paid respect to the original topography and geomorphology. They examined the resources, the location, the traffic flow, and the existing facilities of the planned area, making evaluations and recommendations. They concluded that five thematic areas should be established as the spatial governance framework for the future conservation and improvements of the coastal wetlands. From the planning it showed that ecological conservation and climate change were the two core values, while 'art' was considered as a vital medium for activism.

In practice, Tsai and his team adopted a strategy of 'rolling correction and unified management'. The intention is to extend the time axis, launch the priority action plan at the current stage to interact with the environment, then reflect on and evaluate the process. The goal and vision will then be modified to develop another action plan for next stage.

Their priority action plan included different workshops for wetlands ecology and environment. Artists residencies empowered the community for creative learning to adapt to the climate change. Local participation was encouraged by connecting schools, education institutions, communities, private enterprises

and professional organizations, to improve interdisciplinary partnerships and expertise to support networks, and consolidate the foundation for sustainable life. These actions referred to different fields of interest, such as the changing geography, ecological conservation, green energy, coastal forestation, future challenges, industries and environmental education. Among them, some were related to the basic needs of local life, such as food production, wind power, and water issues. Art was a method to integrate these fields and to communicate with people within and without. Art was, also a way to creatively question the way we think about all these challenges, turning them into opportunities.

In 2012, Tsai Fu-Chang presented the concept of 'Wetlands Breadbasket'. It encompassed all sets of issues of the changing geography, migrating birds habitat protection, fishery and salt industries revitalization, land subsidence, and the transition development of the lowland settlements. He further promoted a way of 'making cultural diversity to restore the bio-diversity', which corresponded to the remarks David Haley made earlier, that '⋯ active living as community becomes art work, not about a static object. ⋯（As）community as process, as on-going thing, that process can change to a changing landscape and what will become a changing sea-scape.'

Lastly, the author of this research discusses the roles of local participation and local organizations, contrasted by the inadequacies of national policies and in particular the shifting attitudes of the Southwest Coast National Scenic Area Administration. Being the authority charged to supervise the vast land of the abandoned salt fields along the southwest coast, the administration has changed its policies due to the replacement of its directorship. The recent administration gave up its responsibilities of conservation, restoration and education for the coast.

Rather, they were comissioning a series of ill-informed and inappropriate constructions that they boasted are installation art to attract tourism. These self-proclaimed art installations provide neither art context, nor ecological thinking. However, since the administration receives huge national funding and influence, their controversial deed won support from local politicians. Unfortunately this short-sighted act only aggravates the hardship of under-resourced local involvement, and regretfully disregards the impending challenges of climate change, that are certain.

Presently, the directorship of the Southwest Coast National Scenic Area Administration has been changed again. But the vast salt fields still fall to be the hunt of economic development and facing various challenges from central and local governments. How to protect the environment and ecosystems of the national land on southwest coast of Taiwan, that remains an important task for all of us.

第一章

什麼樣的對話？
和誰對話？
—「與蚵對話：協力
的藝術」和「蚵貝地
景藝術論壇」

這份研究主要是針對位於台灣西南海岸上的嘉義縣東石鄉和布袋鎮自 2008 年以來，有關生態及環境藝術行動的發展，進行檢視和追蹤調查。研究的核心環繞著 2008 年時，以布袋鎮和東石鄉為基地所舉辦的「蚵貝地景藝術論壇」，以及英國藝術家大衛・黑利（David Haley）在論壇中所發表的作品《與蚵對話：協力的藝術》。然而研究的興趣也延伸到對於台灣西南海岸一帶從較大地理尺度和較大時間幅度的國土安全與生態環境保育議題的關注。

值得一提的是，無論是蚵貝地景藝術論壇或是《與蚵對話：協力的藝術》，兩者都是建立在「對話」的基礎上。在進一步的探討之前，我們要問：對話何以成為藝術？

對話何以成為藝術？

大衛・黑利曾經在一次通信中表示，《與蚵對話：協力的藝術》是他覺得自己最好的作品之一[1]。但對大多數的台灣民眾而言，還是很難理解。畢竟傳統上大部份藝術作品的認定，仍仰賴視覺上的實質形體存在，《與蚵對話：協力的藝術》和「蚵貝地景藝術論壇」都看不到這種傳統定義上的實質產出。

不過，對話作為當代藝術作品形式之一，早在上一世紀的六、

七〇年代即已發生，而且持續成為跨出美術館外，進入公共領域和
公共空間的藝術家們所常用的一種過程。有關這一類的藝術創作，
知名的觀念／表演藝術家蘇珊‧雷西所編的《量繪形貌──新類型
公共藝術》一書，是本很有用的參考讀物。她在書的中文版序裡，
提及自己在加州奧克蘭以年輕人為對象所從事的一項關於公共政策
的計畫，她說：「這種藝術計畫是一種在地的故事敘述，有多重的
對話，結果形塑為一個史詩般的現實，以及持續性的友誼。」[2]

　　大衛‧黑利也提到，「我的貢獻不是『公共藝術』，而是『攸
關公共利益的藝術』。」[3] 蘇珊‧雷西為這種有別於一般所謂
的「公共藝術」，策略性的界定為「新類型公共藝術」，它所指
的是，「以『公共／公眾』做為構思和探索的主題，與廣大且多
樣的公眾互動、討論直接與他們生命有關的議題」[4] 的作品，並在
書中舉出詳細而豐富的論述。

　　著名的生態藝術家哈里森夫婦正是一個明顯的案例。《量繪形
貌──新類型公共藝術》書中的作品概要對他們的介紹指出，被
公認為生態藝術先驅的哈里森夫婦，「作品兼具觀念、雕刻、現
場與互動。……創作對他們而言已經是彼此與對方、環境、社區
之間溝通的管道。他們的作品包括對話的書面紀錄、表演、攝影、
素描、地圖繪製、裝置，以及作品中風景的改造。」[5] 特別是他們
的每一件作品，「因為設計為後設對話，所以都可以演變成另外
的作品」。[6]

英國 DEFRA 氣候變遷基金會委託的評鑑人華樂絲罕姆也在她對哈里森夫婦大型計畫《溫室英國》的評鑑報告中說，哈里森夫婦的藝術創作有別於其他傳統藝術領域之處，就在於「它總是將藝術家的操作領域同時伸入了媒材以外的**社會行為**，包括對話、來回討論、夥伴關係和合作。……**對話過程**無論就觀念上、美學上、倫理上，都是作品不可漠視的元素之一，它也像以材質來表現的傳統藝術手法一樣，足以作為美學批判的對象。」[7] 以及「任何對他們作品的評鑑都不能忽略其中在展覽發生前就已包含的所有對話、過程和與其他人的合作行為。」[8]

因此，本篇研究採納了對話作為一種作品形式的觀點，除了檢驗回溯八年前在「蚵貝地景藝術論壇」中的種種對話之外，也將追蹤論壇過後各種對話的反覆延續或開展，以及隨著這些對話而來的行動、實踐或改變，探討這個對話過程的效應及其後續的擴張或發酵作用。

什麼樣的對話？和誰對話？

這篇調查研究最初源起於一位西班牙博士生 Antonio José García Cano 的一封信。他在 2013 年 9 月 10 日寄來的 email 中說，他正在撰寫有關英國生態藝術家大衛・黑利的《與蚵對話》計畫，詢問

該計畫是否有任何進展。約二個星期之後,大衛·黑利也來信說,他在提交英國研究卓越架構 "REF"（Research Excellence Framework）的資料中,提及了《與蚵對話:協力的藝術》（*A Dialogue with Oysters: the Art of Facilitation*）和《海龜複音曲》（*The Polyphony of Turtles*）這兩件作品。他說他需要一些該計畫後續效應的證明,如果可能的話,是否可提供一些照片或新聞剪報,抑或相關活動的證據?

《與蚵對話:協力的藝術》和《海龜複音曲》這兩件作品分別是大衛·黑利於 2008 年及 2009 年在台灣提出的創作計畫。當時他受邀參與嘉義北回歸線環境藝術行動的海區行動論壇,並在論壇中發表《與蚵對話:協力的藝術》。這個論壇的形成很有趣,它以蚵貝地景藝術為主軸,想要藉由藝術製作消化堆置在廢棄鹽灘上的蚵殼,解決因棄置蚵殼所產生的環境衛生問題。本文作者在當時因協力大衛·黑利和本地民眾之間的溝通翻譯,也參與了論壇其中部分內容。由於論壇最後集體討論所形塑的幾個作品提案並未真正執行,所以我在回信中提到,「你的計畫確實對我們許多人都有影響,也許這影響不是以某種固定的作品形式出現,而是一種思考的刺激。」[9] 換句話說,要為這影響找出具體作品拍照作為證明,或許是一件不可能的任務,但沒有具體證明並不代表沒有影響,如何去彰顯這些幽微的影響,便成為下一階段的挑戰。當然,這個揭舉的過程,一方面是針對過去的工作進行回顧與檢視,一方面也成為我個人更深入了解和探討台灣西南海岸國土變遷與其相關議題的充滿意義之旅。

《與蚵對話：協力的藝術》和
「蚵貝地景藝術論壇」：背景說明

　　《與蚵對話：協力的藝術》是大衛‧黑利為「蚵貝地景藝術論壇」
所構思的計畫。《海龜複音曲》則是論壇結束之後大衛‧黑利所提
出的一個藝術計畫。而「蚵貝地景藝術論壇」的產生，則是建構在
嘉義北回歸線環境藝術行動之下。由於嘉義縣是北回歸線在台灣西
部所跨越的唯一縣市，自 2005 年起嘉義縣文化局所開展並逐年演
化的北回歸線環境藝術行動，從原來是一場藝術節的活動，轉變為
藝術家進入社區的駐村實驗，這也呼應了當時策展人吳瑪悧所提出
的想像：「23.5 來北回歸線種樹，我們其實帶著一個想像：如果這
條在地理上虛擬的線，變成具體可見的綠色地景，除了彰顯我們位
於海洋西岸，因此可以擁有森林、沼澤的特殊景觀外，**我們與環
境的關係會不會因此而發生改變**？我們的行為舉止又會因此有什
麼不同？為了尋求答案，我們開始**行動**。」[10]

　　由種樹而引發的環境藝術行動，經過三年不斷演練和調整，
2008 年時，衍生出在沿海地區以棄置蚵殼製作蚵貝地景藝術的想
法，並透過論壇形式，達到實地參訪、民眾參與、跨界動員和對
話，以及集體討論和創作發想等。論壇內容的主要架構是由北回
歸線環境藝術行動計畫主持人曾文邦、執行統籌林純用，和出身
布袋鹽工家庭、任職台大城鄉基金會的海區計畫召集人蔡福昌負

責發展,並參酌兩位外國藝術家顧問的意見,邀集地方官員、在
地社群組織以及不同領域的專家學者和藝術家共同參與。參與的
藝術家有台灣藝術家蔡英傑和梁任宏,以及外國藝術家大衛‧黑
利和美國策展人 Patricia Watts。其中,蔡英傑是東石當地人,曾有
過不少以蚵殼進行藝術創作的作品和經驗,Patricia Watts 提供了不
少美國的地景藝術和當代環境藝術案例,大衛‧黑利則表示:「我
不是蚵殼藝術家,但我或許可從氣候變遷、全球溫室效應和海水
上升的角度,對這個論壇有所貢獻。」[11]

　　論壇分為兩階段進行。第一階段是自外國專家抵達開始,以生
態導覽和基地考察為主,以及產業參訪和與社區居民對話。第二
階段則是密集的學者專家對話,包括兩天的論壇會議、綜合討論,
以及第三天以地景藝術方案彙整為主旨的工作坊。論壇會議第一
天的發表以在地為主,第二天及綜合討論則納入了來自各領域的
專家學者,以及社區居民代表等。整個論壇進行的主要過程為時
兩個星期,透過上述兩階段的執行而完成。

　　由於負責論壇架構發展的曾文邦、林純用、蔡福昌三人都是連
續參與北回歸線環境藝術行動的核心人士,加上當時的文化局(後
來改制為文化處,如今則改為文化觀光局)局長鍾永豐無論在文化行政、
產業關連或社區培力方面,都有豐富的經驗,這個論壇一開始的
設定,就不是立刻期待一件完成的作品。鍾永豐在綜合討論時說
到:「我們文化局也沒有那麼天真。事實上,在去年提出這個計

畫時，我們也不敢像一般單位，請一兩位藝術家，找一兩個牆
面，用蚵貝藝術作一兩件裝置，因為我們了解這個問題的嚴重程
度。」[12] 所以，以論壇為核心所延伸出來的前後作業，除了論壇
舉行前即開始組織、聯繫和協調的網絡（政府部門、社區居民、學者
專家和藝術家）以及發展架構，希望能透過生態、人文、環境調查、
社區互動等各方面，整合可能的在地資源外，還有論壇結束後，
整合各方意見並提交可於次年或未來執行的期前規劃案給嘉義縣
政府文化處，以便後續執行和經費申請。這個做法是把一個聚焦
在產業廢棄物的地景藝術計畫，擴大為對整個嘉義縣沿海兩鄉
鎮（東石、布袋）環境議題先做整體檢視，再思考藝術作品如何來
回應這個議題。

1 2014 年 4 月 3 日與大衛‧黑利討論的 email 內容。

2 見：蘇珊‧雷西，〈中文版序〉，收於：《量繪形貌——新類型公共藝術》，蘇珊‧
 雷西編，吳瑪悧等譯，遠流出版公司，2004，p. 11。

3 "My contribution was not 'public art', but 'art in the public interest'（Arlene Raven/The
 Harrisons）"，2014 年 4 月 3 日與大衛‧黑利討論的 email 內容。

4 見：蘇珊‧雷西，〈引言：文化朝聖與隱喻式的旅程〉，收於：《量繪形貌——
 新類型公共藝術》，蘇珊‧雷西編，吳瑪悧等譯，遠流出版公司，2004，p. 28。

5 見：〈作品概要〉，收於：《量繪形貌——新類型公共藝術》，蘇珊‧雷西編，
 吳瑪悧等譯，遠流出版公司，2004，p. 295。

6 同上註。

7 見：〈溫室英國〉，收於：《生態永續的藝術想像和實踐》，周靈芝著，南方家
 園文化事業有限公司，2012，p. 132。

8 同上，p. 132-133。粗體為本文作者所加。

9 'Your projects certainly have the impact on many of us, not in the way of certain form, but
 rather in a way of thought-provoking.'，2013 年 9 月 22 日與大衛‧黑利 email 內容。

10 引自：林純用〈演化中的藝術行動〉，收錄於《嘉義縣北回歸線環境藝術行動，
 2008》（Art as Environment: A Cultural Action on Tropic of Cancer 2008），嘉義縣政府，
 2008，p. 145。粗體為本文作者所加。

11 大衛‧黑利曾數次提及他參與蚵貝地景藝術論壇的因緣，包括與筆者對談時，收
 錄在 2008 嘉義北回歸線環境藝術行動網站部落格中的藝術家日誌（http://catc2008.
 blogspot.tw/2008/11/david-haley.html），以及在筆者所著《生態永續的藝術想像和
 實踐》一書中撰寫推薦序時（p.7）。

12 見：「綜合討論」紀錄，收錄於《嘉義縣北回歸線環境藝術行動，2008》（Art as
 Environment: A Cultural Action on Tropic of Cancer 2008），嘉義縣政府，2008，p. 128。

第二章

論壇的組成成分與環境議題關注面相的演變

　　蚵貝地景藝術論壇舉辦的時間雖然是在 2008 年 8 月上旬的兩星期，但發想和籌備早在前一年即開始。筆者因協助國外藝術家的翻譯和溝通，在 2008 年 4 月底加入團隊，得以略知論壇籌劃過程和架構演變。

論 壇 的 組 成 成 分

　　如前所述，論壇是架構在已進行三年的北回歸線環境藝術行動計畫之下，但以沿海鄉鎮（東石鄉和布袋鎮）自成一區，特別關注沿海地區的環境問題，思索藝術能為環境議題做些什麼？

　　在當時的認知中，「環境衛生」是最先被提出的環境問題，所以論壇的主旨，原是如何利用藝術創作的材料需求消化產業廢棄物，也就是透過蚵殼製作藝術品，解決該地環境衛生問題，並彰顯當地獨特的產業風情。誠如當時嘉義縣環保局局長林榮和在綜合討論中所言：「基本上嘉義縣蚵貝的問題對嘉義縣的影響，環保局會跳出來是因為陳（明文）縣長上任以來就非常關心東石、布袋環境衛生的問題，所以一直希望我們能做一些工作。」[1] 東石、布袋這兩個沿海鄉鎮，最明顯易見的環境衛生問題，即是隨意棄置的蚵殼因加工取肉過程無法完全取淨，富含高蛋白質的蚵肉腐化會帶來腥臭味和招致小黑蚊，以及汙染廢鹽灘內的水體。[2] 如此

一來，這個解決問題的方向便同時涉及地方政府部門中的三個局處，即掌管文化藝術的文化局、處理產業廢棄物相關的縣政府農業處（漁業科），以及負責環境衛生的環保局。

再者，由於嘉義縣沿海地區獨特的地理形勢、產業和歷史、人文發展，使得該地聚落比較集中，擁有很少私地。廣大的沿海地帶有許多被徵收的魚塭，闢建為鹽田後，如今因全面廢晒，已移交國有財產局，由雲嘉南國家風景管理處代管。蚵產業的廢棄蚵殼，除了隨意棄置外，需要有一些堆置場所，而構思中的蚵殼地景藝術也需要基地，因此，被認為是廢棄無用的廣大鹽田便成為想像中的理想場址，雲嘉南國家風景區管理處理所當然也成為這計畫中不可或缺的一員。

另一方面，社區是北回歸線環境藝術行動中的核心價值，因此在這次蚵貝地景藝術論壇中，自然希望不要少了社區參與的角色。初步草擬的蚵貝地景藝術計畫提案備忘中便寫著：「是以在環保局與濱海風景（區）[3] 管理處的支持下，我們願仿傚國外的大型地景藝術的作法，**讓藝術家住進社區，了解到蚵產業的養殖流程與關係網絡，與當地居民進行最深入的互動。** 進而以棄置『蚵殼』作為藝術創作的主要材料，將兩處已徵收的蚵殼棄置場利用地景藝術的手法進行改造，除得以正面地銜接起地理標記的印象回饋，又積極地處理了『環境美化』與『廢物利用』的功能。」而兩位外國藝術家和策展人大衛・黑利及 Patricia Watts 的角色，則

是「擔任本計畫的顧問，希望就他們在國外生態藝術、地景藝術、環境藝術的經驗，來提供給嘉義東石、布袋這個計畫做參考，……除了雙方應提供相互需要的資料外，也希望能夠於海區進行二天的社區座談會，讓他們的經驗可以直接與在地居民對話。」議題定位上的第三項，便是「以鄰近聚落之公共參與作在地性公共思考」。[4]

論壇後來的走向和其中兩個人的角色有相當密切的關係，一是被賦予東石、布袋蚵殼地景藝術計畫召集人身分的蔡福昌，一是顧問之一的大衛‧黑利。出身布袋鹽工家庭的蔡福昌，對童年時的生活和家鄉淹水的經驗仍保有很鮮明的記憶，而本身任職台大城鄉基金會，在社區營造方面也有豐富的經驗。對於蚵殼論壇的設定目標，他給予一個相當開放的界定。在蚵貝地景藝術論壇手冊的前言中，關於「沿海環境問題與蚵貝地景藝術之創作課題」，他寫道：「期望在跨領域的交鋒中，針對沿海地區有關蚵仔產業發展、地層下陷、土壤鹽化等議題，匯聚蚵貝地景藝術的創作能量與**可行劇本**，並成為有助於**公共發展的論述**。」[5]

英國的大衛‧黑利則在一開始聯繫溝通時，即表示了希望和不同領域專家學者對話的意願。他以自己過去在英國和歐洲各地進行生態藝術計畫的經驗，在 email 中提出一些建議名單，包括：經濟學家、水產生態學家、土木工程師、大氣科學、環境教育、環保人士……等等，並且提供一份工作大綱，論壇的基本架構便是

參考這份工作大綱,並更進一步調整,把重點放在最後二天半的專家發表、綜合討論和地景藝術方案彙整工作坊,以便產出一份可執行的藝術(創作議題與原則)方案。

環境議題關注面相的演變: 廢棄蚵殼、廢鹽田和海平面上升

回顧整個論壇,進行到綜合討論時,出現了兩個戲劇性的轉折:一是看待蚵殼的視角改變了,二是提升到全球氣候變遷的高度來看地方所面對的環境議題。來自官方、學者專家和社區代表及藝術家的多方對話,翻轉先前對蚵殼的觀點,發現原來蚵殼是有價的,不是無用的廢棄物。蚵殼去化的途徑相當多元,包括:改善土質、作為魚池的填方、作為肥料、飼料、藥品、化妝品、建材、甚至製成消波塊、人工關節,以及淨化水質等的可能性。

綠色公民行動聯盟垃圾政策研究會召集人陳建志提到,「其實蚵貝本身應該是個資源……當資源被放到不對的地方時,資源就會變成一個麻煩、問題,甚至是人見人厭的垃圾。」[6]大衛·黑利也在之前發表的演講中,引述印度生態女性主義學者席娃博士(Vandana Shiva)之語:「……『生態學中沒有所謂廢棄物。廢棄物是個人為觀念。』我們該拋棄的是我們的愚蠢,而非資源。」[7]

鍾永豐則表示：

　　……非常感謝各位的參與，也感謝林局長剛剛的發言，讓我們不那麼天真的以為蚵殼是取之不盡、用之不竭的東西，後來才知道原來它是要錢的。我覺得能夠談到這一點就是非常珍貴的，可說是這個論壇上很大的進展。而這也讓我們**擺脫蚵貝地景藝術可能非得用蚵貝進行創作的思考**，所以事實上是**解放了我們對這個議題**的視野。[8]

　　另外，主持綜合討論的高師大跨領域藝術研究所教授，也是發起北回歸線環境藝術行動的策展人吳瑪悧一開場就點出了一個重要質問，她說：「我發現在大衛・黑利的報告中其實對我們整個計畫有個蠻大的挑戰。這個挑戰在於他的提問：**當今天海平面上升，我們為什麼還在處理蚵貝垃圾的問題？**」[9]

　　大衛・黑利在綜合座談中進一步回應說：

　　如果坐在這裡從窗戶往外看，是三十年後的話，有可能看到的一切景物都被淹到海水底下。所以對居住在這裡的社區居民及工作者而言，也許可以不斷把焦點關注在**問題**上，但也許更能把關注焦點移到未來的**機會**上面，端看自己如何取決。[10]

吳瑪悧也再加以詮釋說：

> David（大衛‧黑利）基本上關注的議題，將我們的視
> 野拉高。我們不斷談蚵殼的問題，但這只是眼前看得到
> 的問題。它也許被解決了，卻可能無法解決更大的環境
> 面向問題。例如：沙洲不斷消失、海平面升高。我們本
> 來就居住在一個較低窪的地區，恐怕以後淹水問題會更
> 加嚴重，這些問題也許較蚵殼問題更為嚴重，不過整體
> 它也是一起的，這也是我們今天在考慮地景藝術時所要
> 面對的整體面向。[11]

　　另一方面，嘉義縣布袋嘴文化協會總幹事蔡炅樵則點出了從廢蚵殼到廢鹽灘的「廢」字美學和鹽田濕地的生態價值。他說：「布袋鹽田經過七年的荒廢之後，大自然扶養它七年，它有一片綠色的濕地生態環境自己長出來，真的是非常美麗。」[12]召集人蔡福昌在綜合討論的小結中指出：「……雖然許多人來到這裡，覺得這地方好像平凡無奇，看不到什麼重點，景觀上也沒有什麼太大的變化。但仔細觀察，這裡的濕地環境在景觀上，是地球生態系統中生產力最高的一個系統。所以這裡面包含了生物本身以及人在裡面勞動，和創造的過程。」[13]這些發言都改變了大家看待蚵殼和廢鹽灘的價值觀，得出對蚵殼的經濟（有價廢棄物）和生態價值（改善土質、淨化水質、提供養分等），以及廢鹽灘新價值（鹽田濕地的生態價值）的肯定。

　那麼，在面對當前環境的挑戰上，有沒有可能是把環境中的資源從廢棄物的位置挽回，並且使它成為**未來的機會**？

　延續這個討論的核心脈絡，在第三天的工作坊中，透過集體創作的腦力激盪，彙整出一份蚵貝未來企劃案。這份企劃結合政府部門提供的相關資訊，如嘉義縣環保局、文化處、水利處、雲嘉南濱海國家風景區管理處等；相關領域的專業、專家知識，如建築與城鄉規劃、水利技術、生態環境保育、環境藝術與文化、大氣科學和綠色公民行動等，以及藝術家和在地文史工作者。所提出的作品方案有三，分別為：「蚵殼群島──高鈣計畫」、「八德水中現蓮華」，以及「水鳥漣漪會」。另外，大衛‧黑利又提出五個方案，也列入這份企劃的附錄裡。關於這些作品方案以及與環境相關的議題，將在下一章討論。

1　見「綜合討論」紀錄中，嘉義縣環保局局長林榮和發言。收錄於《嘉義縣北回歸線環境藝術行動，2008》（*Art as Environment: A Cultural Action on Tropic of Cancer 2008*），嘉義縣政府，2008，p. 123。

2　見「綜合討論」紀錄中，東石鄉網寮村村長戴慶堂發言。收錄於《嘉義縣北回歸線環境藝術行動，2008》（*Art as Environment: A Cultural Action on Tropic of Cancer 2008*），嘉義縣政府，2008，p. 124-125。

3　括號內文字為本文作者所加。

4　2008 年 5 月 16 日 email，＜給 David 的參考資料＞，粗體為本文作者所加。

5　蚵貝地景藝術論壇手冊，後收入《嘉義縣北回歸線環境藝術行動，2008》（*Art as Environment: A Cultural Action on Tropic of Cancer 2008*），嘉義縣政府，2008，p. 98。粗體為本文作者所加。

6　見「綜合討論」紀錄中，陳建志發言。收錄於《嘉義縣北回歸線環境藝術行動，2008》（*Art as Environment: A Cultural Action on Tropic of Cancer 2008*），嘉義縣政府，2008，p. 126。

7　見：《與蚵對話：協力的藝術》，收錄於《嘉義縣北回歸線環境藝術行動，2008》（*Art as Environment: A Cultural Action on Tropic of Cancer 2008*），嘉義縣政府，2008，p. 114。

8　鍾永豐發言。見：《嘉義縣北回歸線環境藝術行動，2008》（*Art as Environment: A Cultural Action on Tropic of Cancer 2008*），嘉義縣政府，2008，p. 129。粗體為本文作者所加。

9　綜合討論主持人吳瑪悧開場引言。見：《嘉義縣北回歸線環境藝術行動，2008》（*Art as Environment: A Cultural Action on Tropic of Cancer 2008*），嘉義縣政府，2008，p. 123。粗體為本文作者所加。

10 大 衛 · 黑 利 發 言 。 見 ： 《 嘉 義 縣 北 回 歸 線 環 境 藝 術 行 動 ， 2008 》 （ *Art as Environment: A Cultural Action on Tropic of Cancer 2008* ） ， 嘉 義 縣 政 府 ， 2008 ， p. 134-135 。 粗 體 為 本 文 作 者 所 加 。

11 吳 瑪 悧 發 言 。 見 ： 《 嘉 義 縣 北 回 歸 線 環 境 藝 術 行 動 ， 2008 》 （ *Art as Environment: A Cultural Action on Tropic of Cancer 2008* ） ， 嘉 義 縣 政 府 ， 2008 ， p. 135 。 粗 體 為 本 文 作 者 所 加 。

12 蔡 炅 樵 發 言 。 見 ： 《 嘉 義 縣 北 回 歸 線 環 境 藝 術 行 動 ， 2008 》 （ *Art as Environment: A Cultural Action on Tropic of Cancer 2008* ） ， 嘉 義 縣 政 府 ， 2008 ， p. 136 。

13 蔡 福 昌 發 言 。 見 ： 《 嘉 義 縣 北 回 歸 線 環 境 藝 術 行 動 ， 2008 》 （ *Art as Environment: A Cultural Action on Tropic of Cancer 2008* ） ， 嘉 義 縣 政 府 ， 2008 ， p. 137 。

第三章

蚵貝地景藝術
與環境的關係

　　上一章提到，蚵貝地景藝術論壇最後的工作坊中，產出一份供給相關政府部門參考運用的蚵貝未來企劃案。在企劃案裡，提出了三個作品方案。另外，大衛‧黑利又提出了五個方案，也一併列入企劃案的附錄裡。以下就來檢視這些作品方案：

作品方案一：蚵殼群島──高鈣計畫

　　蚵殼群島──高鈣計畫是在專家發表和綜合討論之後，地景藝術方案彙整工作坊中，以藝術家梁任宏的最初構想為基礎，經由眾人集體創作、腦力激盪所得出的一個方案。這個方案選定以北布袋鹽場（即文化鹽田洲南場與廢鹽灘地野崎鹽田）為基地，位於台61線以東、台17線以西、布袋鎮新建60米寬景觀大道之兩側，合計面積約為50公頃。預計搭建七座「蚵殼群島──高鈣計畫」單體，呈北斗七星狀分布。每一單體設計為高25公尺下寬上窄之圓錐形島狀物，另有斜坡步道登上島頂，並將海平面高度刻在步道上，提示參觀民眾面對氣候變遷、海水上升的危機。島上可另做各種不同的主題設計，例如觀景平台、廟宇、綠化植栽等。創作發想的來源是沿海地帶早年聚落發展過程中的「龜背」，從形式連結「省思先民在土地上『築居』的變化」。

企劃中提到：

早期台灣雲嘉南沿海一帶聚落發展，是隨著漁業捕撈以「島」為單位架設聯外浮橋，而後隨聚落擴大形成漁村，此即俗稱的「龜背」。「蚵殼群島——高鈣計畫」即由此概念衍生，以蚵島之型，諭示先民與土地未曾停止的對話情境。

而本件作品的目的：

不在實質解決全球暖化、海平面上升後，在地人民實際的居所問題或者作為一個避難空間，而是針對當下人們所面對的環境議題進行提問。

如：

・ 我們還有多少時間
・ 我們應該怎麼做
・ 有哪些問題是迫切的
 （如蚵殼的產量與環境衛生等問題）

另外，在民眾參與部分也提到「徵求蚵農自願參與藝術創作工程，並提供創作蚵貝材料所需」，以及「百人夯土」計畫，結合社區活動，開放民眾參與藝術創作工程。

作品方案二：八德水中現蓮華

　　「八德水中現蓮華」是藝術家蔡英傑所提出的構想。他取《阿彌陀經》中的典故，企圖呈現「一個蓮華的意象，一種人間的淨土」，提議將蚵殼堆高成圓形，如一朵朵蓮花綻放在水中，每個圓形蚵殼堆中央安置太陽能 LED 燈，在夜間「掩映出『討海人』對『夜／燈火』、『幽微／絢爛』、『家／平安』、『無常／歸回』的『身體記憶／心靈渴望』。」基地也選在和「蚵殼群島──高鈣計畫」一樣的北布袋鹽場，建議由主辦單位擇一辦理。

作品方案三：水鳥漣漪會

　　「水鳥漣漪會」是藝術家梁任宏提供的另一構想，基地選在布袋鎮台 61 號公路旁布袋鹽場數十公頃的廢棄鹽田。此基地的特色為「基地完整，交通便利，緊鄰聚落，增加群眾的互動性」。方案中依現場環境觀察，提議以廢棄蚵殼為材料，鹽場舊工作步道為軸線，構築賞鳥隧道，並由設置供水鳥停歇的木樁所排列之大小不一的同心圓圖形構成漣漪狀紋路，並在漣漪中心構築成淺池、爛泥、植栽等綜合環境，供水鳥棲息。希望「以低度

介入環境的手法，配合水鳥保護計畫，讓數量增加，形成特殊生態地理景觀」。

綜觀以上三個提案，雖然都是為了達成計畫案最初設定目標而聚焦在藝術形式上所提出的建議，裡面倒也不乏對於生態和人文的考量，如「水鳥漣漪會」以提供水鳥停歇功能的木樁為單位所進行的設計，或是「八德水中現蓮華」對人心的撫慰，乃至「蚵殼群島──高鈣計畫」對未來環境的警示和提醒。不過，由於討論的時間非常短暫，這些形式的考量都還相當籠統，比較是從文化策略的角度出發¹，對於作品設置所在基地的環境條件，仍欠缺細緻的了解和更細膩的思考。因此企劃中也提出相關資源整合及配套措施的建議，包括：生態調查、文史調查、社區查訪與社區參與、資源整合和維護管理機制。很可惜的是，三件作品的提議最後都沒有實現，不過這些芻議以及相關建議倒是開啟了其後**更多元的發展**。

如果從後事之師的角度重新檢視上述三個提案，各自都尚有可補充之處。以第一案為例，「蚵殼群島──高鈣計畫」中所提到的龜背，可能不只意謂著「漁業捕撈以『島』為單位架設聯外浮橋，而後隨聚落擴大形成漁村」的聚落發展意義，也包含先民因應該地環境條件所做出的決定。換句話說，如果我們把這些聚落發展放回雲嘉南海岸地區的自然環境條件下來看，龜背可能還有另外一層意義，也就是海岸平原上的沙丘，又稱「沙崙」或「崙

仔」。「崙」這個地理名詞和現象在嘉南平原海岸地區十分常見，例如東石地區的白水湖社區，昔日便是一水中沙崙。朴子溪畔的圍潭村內昔日也有七個小山崙，當地人稱之為「七星崙」。[2] 布袋紀錄片工作者邱彩綢在其紀錄片《五鹽六色造洲南》中訪問的新厝社區老鹽工麗泉伯，面對年輕世代想要重建鹽田，作為文化資產保存而向他請益時，鄭重其事地叮囑：「我先說明一下，你們要動工的時候，那邊有一座山崙仔，你們千萬不要（動），那是新厝人的堡壘，假使你們去動到，我會被村庄的人罵死！」（影片 6'13"─24"）他的說法顯示，崙仔在當地居民心中，已經從一個地理特徵轉化為神聖的精神象徵。

但崙仔的重要性從何而來？2012 年 10 月 29 日，超級颶風珊迪侵襲紐約，造成巨大災損。高達 4 公尺以上的暴潮加上長浪，為紐約市區南端的下曼哈頓帶來超乎預期的洪災，大水甚至衝進地鐵隧道，七條主要地鐵路線和三個公路隧道必須關閉，使得交通嚴重癱瘓。六家醫院和二十六個老人照護中心也必須全數撤離。其中，街區受損程度依其地理位置而有差別，以海岸地區最為嚴重，但是有沙丘分布的海灘 56 街，卻完全沒有災情。紐約市立大學地理學系教授也是該校永續城市中心副董事的 Peter Marcotullio 教授在 2015 年 1 月來台參加「韌性社區：氣候變遷下的社區營造──香港與紐約經驗」研討會時，在發表中提及，針對紐約市災後檢討，讓大家重新關心生態系統所能提供的保護作用，例如濕地和沙丘。於是一些災後復原的工作中，也包括把在

這次風災中被海浪侵蝕的沙灘重新回填,作為海水和街區之間的一道生態防線。

因此,「蚵殼群島——高鈣計畫」中的龜背島,其實是同時具有著海岸地區生態防線的象徵意義和實質功能。它也許無法直接作為全球暖化、海平面上升後,在地人民實際的居所或者避難空間,但重要的是,它提醒我們重新思考這一類海岸丘島的生態意義與環境契機,或許也可作為緩和海岸地區和聚落所面臨的環境壓力的思考方向。

第二案「八德水中現蓮華」是個比較偏重文學性的視覺設計。然而它其實可以結合一些更具實驗性質的功能設計,比如英國藝術家大衛‧黑利所提計畫之一「淡水的未來與變遷的文化」中,就是將蚵殼作為平衡酸鹼度、淨化水質的物質。「八德水中現蓮華」此一作品,除了置於中央的太陽能 LED 燈外,完全由蚵殼堆疊而成,置放於一個有明顯界線的水域內,是可以量度的對象,因此也適合進行大衛‧黑利的實驗性提案,透過單位面積和蚵殼重量比例的計算,水質酸鹼度的檢測,達成淨化水質的功能。有關大衛‧黑利的提案,後面還會做進一步介紹。

第三案「水鳥漣漪會」中關注到水鳥的棲息與停歇,以及利用廢棄蚵殼築成賞鳥隧道,降低人類活動對基地內生物的干擾。然而不同的鳥種有不同的習性和族群範圍以及棲地利用方式,在尚

未針對基地做詳細、有系統的鳥類及生物習性和棲地調查前，其實不宜貿然在鹽田內進行定樁和完成作品的工程，否則反而是對鹽田內生態的一種干擾與破壞。儘管這三個提案後來都未執行，但從前面的介紹可以看出，它們的共通點是創作計畫的重心仍然是把實質的蚵殼視作材料來使用。相較之下，大衛‧黑利則跳脫材料的束縛，除了把蚵殼作功能性的運用之外，也把蚵殼視作一種隱喻，一個多樣性未來的故事開端。他提出了五個創作企劃，分別說明如下：

大衛‧黑利作品方案一：
「淡水的未來與遷移的文化」
(Freshwater Futures and Migrating Culture)

這個提案可說是最能代表大衛‧黑利的核心關切，濃縮在兩個主題上，一是淡水，一是因應未來的新文化，包括未來的聚落生活。

淡水對人類生存的重要性已不言而喻。針對氣候變遷所帶來的影響，以及台灣原本就相對不利的水環境，大衛‧黑利認為，與其建造一個超大型水庫，為當地生態系統帶來無法復原的破壞，倒不如沿著河系從上游、中游到下游的平原地帶建造一系列小水

庫,重新看待河流和水系在地景上的作用,藉由這些系列小水庫達到保水的目的,並可減緩乾旱、沙漠化,促進生物多樣性發展,也有滯洪功能,甚至還可利用水庫的水,進行小型的水車發電。

但在水質方面,由於空氣汙染,形成酸雨,因此他建議,可用蚵殼作為底層鋪面,中和水中酸鹼度,同時有助於碳貯存。

其次,面對海平面上升已是必然的趨勢,原先架構在海岸及沿海一帶的聚落生活勢必重新調適,包括食物生產、居住形式等。他提出所謂「漸進式的撤退」(progressive withdrawal),也就是將小型水庫的淺平堤岸整合進來,作為多功能的沿海消波以及養殖漁塘,並在上面廣植樹林,作為五千至九千人的小型聚落中心,以此形式逐漸向內陸爬升。每一個環繞著水塘、樹林、聚落的小水庫系統中的各個元素,則構成一個迴圈,有助於未來的聚落生活。

這個「漸進式的撤退」建構在面對環境的一種新眼光、新詮釋。

大衛‧黑利指出:

我們也許需要發展新的詮釋形式,作為尋找藝術、社會和環境新意義的方法,也就是說,新的觀看方式——新的思考方式——新的未來將如何形成的故事,去發明

新的未來——新的和劇烈發展的氣候變遷共存的生活方式。這種以創意方式介入的做法，需要顛覆既有的主流說法，或許就可以從**重新閱讀地景**開始。[3]

以下便是有關如何發展新的詮釋形式的幾種可行作法：

大衛・黑利作品方案二：
「有關我們未來的八個提問」
(Eight Questions for Our Futures)

這個企劃的靈感得自於嘉義縣政府在好美寮自然保護區內所設置的告示牌。好美寮位於嘉義縣布袋鎮南端的好美里，介於八掌溪及龍宮溪出海口之間的廣大濕地，包括了四周被魚塭包圍的好美寮自然保護區。告示牌設置的原意是在說明此處的地形，以及為維護環境的禁止事項。然而年代久遠之後，告示牌上的說明不僅隨日月風霜而褪色，所繪地圖也因這裡的地理形勢變遷迅速而完全喪失準確度。民眾無視禁令，在此採集生長於紅樹林根部的貝類，因而也破壞了紅樹林的生長。大衛・黑利提議，將這些已經無效用的告示牌換成目前地景和未來地景的說明牌，讓民眾可以看到這裡的現在環境和未來處境，有現實的部分，也有未來的延伸想像的部分。每個告示牌上有一幅圖像，以及一句說明文字。

這些說明文字可以是如下的八個提問：

1. 你有聽到蚵仔在唱歌嗎？
2. 我們正在看什麼？我們看到了什麼？
3. 這裡有多大？現在是多長？
4. 哪裡是海停下來，而陸地開始的地方？
5. 讓海不再前進的話，要花多少錢？
6. 五年後，十年後和二十年後，誰會在這裡？
7. 我們最珍貴的資源是什麼？
8. 我和我所愛的人怎樣做才能安然度過氣候變遷所帶來的不斷加速的影響？

大衛 · 黑利作品方案三：
「未來的菜單」
(Menu of Futures)

靈感來自於八枚帶殼蚵仔盛放在一個盤子上，每個蚵仔代表一個未來故事。正如論壇中每一位講者帶來不同的故事，這些蚵仔也述說各自的未來故事。故事集結起來，就是《與蚵對話》，而故事如何成為未來，則是《協力的藝術》，或者，也可說是「如何正直地創造未來」。

　　菜單的呈現方式就像台灣的山產店，每一張圖片裡有一枚蚵殼，盛著蚵肉，下面列出菜名、料理內容、所需時間和價錢。菜單內容包括：活的歷史與持續演化的認同之未來，全球暖化的未來，新經濟與新產業的未來，促進生物多樣性的未來，淡水、碳和能源的未來，食物生產的未來，人類的未來，以及崩潰、演化和再創造的未來。每一道菜分別列出這些未來的內容和所需時間，以及付出的代價。這份菜單可以巡迴展示。

大衛・黑利作品方案四：
「詮釋未來之道：大地之鹽，海之鹽」
（Interpreting Futures Becoming: Salt of the Earth, Salt of the Sea）

　　布袋在地團體希望能為來訪的遊客建造一條廊道，介紹布袋的鹽業歷史和在地特色，以及它的未來。大衛・黑利認為，「鹽為工業之母」，但這個做法可以更多元地運用，納進蚵仔和漁塭的故事，將當地的一種產業轉化為其他各種產業的可能，包括：發現蚵殼的新價值、發現漁塭新發展的價值，以及發現廢鹽田的新價值等等，讓它們成為鹽業歷史中鮮活的生活故事，而非只是吸引觀光客來憑弔的古蹟遺址。

大衛 · 黑利作品方案五：
「未來正在形成的故事」
(The Story of Futures Becoming)

　　這個企劃是美國策展人 Patricia Watts 提供給大衛 · 黑利的建議，由大衛 · 黑利寫出台灣西南海岸未來的創始神話，編為劇本，交由布袋的北管劇團演出，並可巡迴至國內外。大衛 · 黑利認為，北管劇團也需要在現有的樂手之外，培養年青世代，讓北管戲曲可以傳承，並繼續發展，成為未來一種活的藝術形式。2009 年大衛 · 黑利提出的作品《海龜複音曲》，正是回應此一方案所產生的創作。

　　這五個創作企劃也和上述三個蚵貝未來企劃的提案一樣，都未獲得經費和資源的挹注來執行。大衛 · 黑利在企劃說明一開始即指出，這些企劃大多是根據他在布袋期間每日觀察、訪問、對話和行動發展出來的，也是《與蚵對話：協力的藝術》結出的果實。不過，對他來說，「2008 年 8 月最重要的不是創作新作品，而是⋯⋯讓其他人『改變思考』，來創作有意義的藝術，或是讓藝術變得有意義。也因為當前我們所面對的最重要現象是全球暖化和氣候變遷，這些議題便提供了此一作品最具意義的主題。」[4]

　　那麼，什麼思考改變了？或者，思考改變後，帶來那些不一樣

的發展？大衛‧黑利在「活的歷史與持續演化的認同之未來」[5] 中
也點出，過去是通往未來之路。在談論台灣西南海岸的未來之前，
或許值得先探討一下它的過去。

1 也就是從整體空間美學營造和推動生活美學運動的角度，解決視覺美感與衛生問
 題。見《蚵貝未來企劃案》第 10 項，預期效益。北回歸線環境藝術行動 2008 提供。

2 見「東石鄉村庄巡禮」，http://dongshih.cyhg.gov.tw/form/index.aspx?Parser=2,7,43。

3 見：《蚵貝未來企劃案》，附錄。粗體為本文作者所加。

4 見：《蚵貝未來企劃案》，附件二，David Haley, A Dialogue with Oysters: The Art of
 Facilitation, Draft Report, 08-09-08，p.56。

5 見：《蚵貝未來企劃案》，附件二，David Haley, A Dialogue with Oysters: The Art
 of Facilitation, Draft Report, 08-09-08，作品方案三，未來的菜單一，"The future of
 living histories and evolving identities"，p.59。

第四章

台灣西南海岸平原所面對的環境變遷

回溯蚵殼論壇當時所關注的台灣西南海岸地區的環境變化，其實是個不斷變動、自然與人文互相交織的歷程。蚵殼所造成的環境衛生和視覺觀感問題，只占了其中相當微小的一部分。更大的挑戰來自於地景本身的變動。

如果把時間尺度放大，無論從地質或考古研究的成果來看，台灣西南沿海一直是劇烈變動的地帶，海岸線的變化，並不像我們想當然爾的那樣穩定，而是如美國生態藝術大師哈里森夫婦所深切理解的描述：「大海是了不起的繪圖師，它每天都在重繪世界。問題是，我們是否也能同樣優雅地撤退？」[1]

根據台灣地質研究先驅、已故台大地質系教授林朝棨的分析，台灣西部海岸的地形主要以沙岸為主，特別是由台中港往南地區，更是以沙岸為主。沙岸常受到沿著海岸漂流的漂沙堆積與海岸的侵蝕影響，也就是在地形變遷模式中，分別受到海水進退和內陸河川沖刷，然後在河口一帶淤積的自然營力影響，形成海岸沖積平原、潟湖及沙洲，於是造就西部沿海的海岸線向外擴張[2]。

已退休的台灣師範大學地理系教授張瑞津、石再添和研究助理陳翰霖發表在《師大地理研究報告》的論文〈台灣西南部嘉南海岸平原河道變遷之研究〉（1997）和〈台灣西南部嘉南平原的海岸變遷研究〉（1998）中，對嘉南平原河道和海岸變遷做了更進一步的分析。

　　這兩篇論文都是屬於由國家科學委員會自然處與台灣有關地球科學研究之各大學和研究所代表參加的地球科學重點發展計畫之一，以「台灣海岸地區環境變遷」為重點所做「第四紀及環境研究」的一部分。由於台灣「正處於年代很新的強烈造山帶，地形陡峭，雨量大而集中，侵蝕率與地盤上升率均居世界前茅，這又使得河流下游與海岸近海地區，有極高的沉積速率。……這些海陸交界帶，一方面是絕大部分人口與產業的所在，一方面也紀錄了第四紀以來本區的地盤升降運動、海陸變遷、古氣候與海水面升降變化等。」[3] 換句話說，今天我們所看到的嘉南平原海岸，是歷來地殼變動、氣候冷暖、海水升降、侵蝕與淤積交互力量所累進的結果，並且持續變動中。

　　由兩篇論文的研究成果可以得知，如果以較長的時間軸來看，影響嘉南平原海岸變化的最大因子，第一就是因氣候變遷所帶來的海水升降，其次是因河道變遷所帶來的沉積作用，尤其在河口一帶形成海岸淤積向西推移，海岸的增長速度驚人。

　　〈台灣西南部嘉南平原的海岸變遷研究〉文中指出，依林朝棨和孫習之的研究，台灣西南部海岸平原自全新世以來，曾有兩次大規模的海水入侵和後退，分別是台南期海侵和大湖期海侵。台南期海侵約為距今六千五百至五千年前左右，林朝棨（1961）根據貝塚位置及相對台地面貝類碳十四定年資料推論，大約一萬年前因全球氣候暖化，海水面逐漸上升。孫習之（1971、1972）則利用航照判釋，

推測此期海岸線向陸侵入，約抵古坑、上林、嘉義、木屐寮附近山麓線西緣，現今等高線 40 公尺左右。此後一千年間，海岸線逐漸向西退去，直抵口湖、東港一線等高線約 5 公尺處。（附圖一）

　　台南期海退後，第二度氣候暖化帶來海水上升，即大湖期海侵，向陸地侵入達大林、民雄、嘉義、東山、麻豆一線，約抵現今等高線 7 公尺處。海岸西側則有許多沙洲島所圍成的潟湖，新營、朴子、太保等為較大的沙洲島，各沙洲島間隔著狹窄的潟湖水道。此後海岸線向西退去，古潟湖也逐漸淤淺。

　　另一方面，從大湖期海退（約距今 3000 年左右）至十七世紀初之間，有關嘉南平原海岸線變遷的資料仍很缺乏，直到十七世紀才有荷蘭人測繪的海圖中，標示出雲林至高雄一帶海岸，分別有幾個規模較大的內海（潟湖），其西側則是眾多濱外沙洲南北排列，整體呈現洲潟海岸的地形特色[4]。清初嘉南海岸平原的海岸線，由北而南，則是大致位於今日等高線 5 公尺附近（附圖二）。十九世紀後，歷經多次洪水堆積，海岸線再向西拓展，約抵今日等高線 3 公尺附近（附圖三）。到了二十世紀，透過不同年分的地圖比對，更顯現出此區海岸線的劇烈變化：潟湖內海岸淤積向西推移，並逐漸與濱外沙洲相連結。內海土地多被圍墾為魚塭或鹽田。至於潟湖外濱外沙洲西側的海岸線，除了河口段向西推展較為明顯外，其餘部份則向東後退，呈現侵蝕的現象，濱外沙洲整體向東移動。[5]

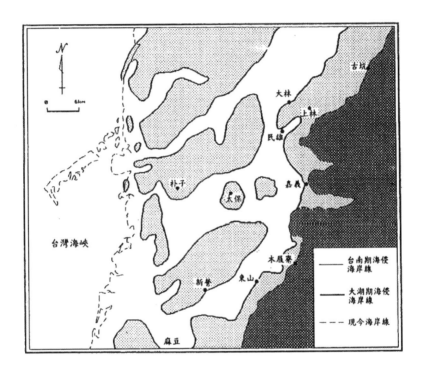

■ 附圖一 台南期及大湖期海侵海岸線圖

（引用自：《台灣西南部嘉南平原的海岸變遷研究》圖 2 ）

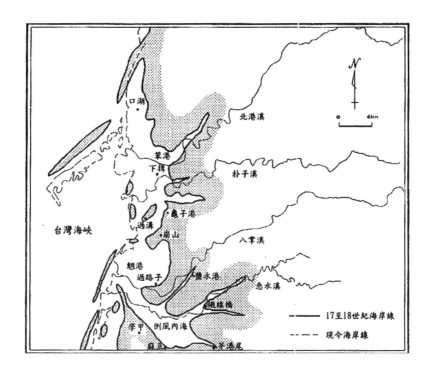

■　**附圖二**　17 至 18 世紀海岸線圖

（引用自：《台灣西南部嘉南平原的海岸變遷研究》圖 3 ）

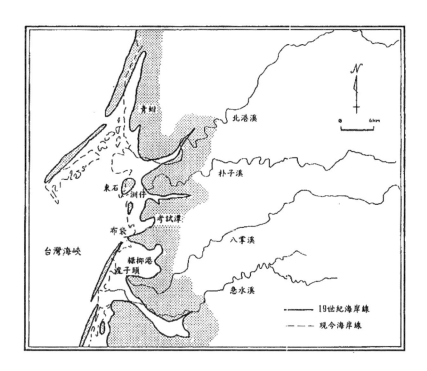

■ 　**附圖三**　19 世紀海岸線圖

　（引用自：《台灣西南部嘉南平原的海岸變遷研究》圖 4 ）

再把時間拉近來看，自有文獻的清初以來，三百年間這裡的滄海桑田變化，主要來自兩個因素，一是颱風暴潮所帶來的海岸侵蝕，另一是河流輸沙對沿岸沙洲的影響。

張瑞津等的論文指出：

　　台灣地區因地形峻峭、地質脆弱、雨量豐沛，故河川坡陡流急，上游侵蝕旺盛，出谷口後坡度驟減，河流氾濫漫溢四野，所挾帶的泥沙在谷口處逐次向外堆積，形成海岸平原。台灣西南部海岸因坡度平緩，海底淺平，又為大河輸沙堆積，故海岸線明顯向西進夷，呈現堆積進夷海岸的特徵……自雲林至高雄間共有笨港、魍港、倒風、台江、堯港等規模較大的內海（潟湖），濱外沙洲成群羅列呈現洲潟地形特徵。然而明清時期浩瀚的內海，卻在短短三百年間迅速堆積形成陸埔，這種劇烈的海岸平原地形變遷，值得深入探討。[6]

　　他們也在與此相關的稍早另一研究論文〈台灣西南部嘉南海岸平原河道變遷之研究〉中，對此區的河道變遷有所探討。該文指出，「台灣西南海岸平原自明末以來三百多年間，各河流的河道變遷十分顯著，主要導因於曲流作用及暴風雨後主流之迅速淤積，……但自1920年代河堤興建後，河道便少有大幅改道。因海岸平原向西擴展，河流下游呈現延長河的特性……此外，河口段

之河道變遷，也明顯地影響沿岸沙洲之消長。」其中，八掌溪為
嘉南平原中坡度最陡的河流，所以下游泥沙淤積迅速，河道變遷
也最為頻繁。張瑞津等根據 1904 年以來的地圖比對分析得知，清
初以來八掌溪下游河道變動至少有五次，期間南北擺幅達 20 公里，
都是因洪水事件所造成。[7]（參見該論文：表 2 和圖 6）

　　洪水不只帶來河道變動與地形變遷，也對沿海一帶人類活動和
聚落造成影響。例如現今嘉義縣布袋鎮的虎尾寮（行政區為好美里），
荷蘭人占據台灣時期曾在其附近的沙嘴地形上築魍港砲台，以扼
守倒風內海總出入口——青峰闕。至明鄭時改稱蚊港，清領初期
沿海行郊興起，蚊港汛旁邊興起一茄藤頭港聚落。但沙嘴不是穩
定地形，隨著倒風內海淤淺，茄藤頭港優勢盡失，居民便紛紛遷
移。[8] 而淤填的內海則是被當地百姓就近圍墾，大量開發為魚塭或
鹽田。其他舊時的河岸或海岸聚落，隨著海岸及河道的淤淺或改
道，聚落的規模也日漸蕭條，不復往日景象。更有甚者，有些海
岸線因海岸受侵蝕而後退了數百公尺，如雲林三條崙一帶，原本
三條崙沙丘西側的聚落，也因此而集體遷村，昔日家園則早已浸
泡在茫茫海水中的台灣海峽了。[9]（附圖四）

　　中央研究院歷史語言研究所研究員劉益昌曾在嘉南平原上台
南麻豆的西寮遺址，切了一個大斷面，做考古發掘，把西南地區
人群的生活空間垂直與立體化後，再把年代與生活層堆進去一起
來看待。他同樣也從地層堆積中看到，在距今一千二百年前到

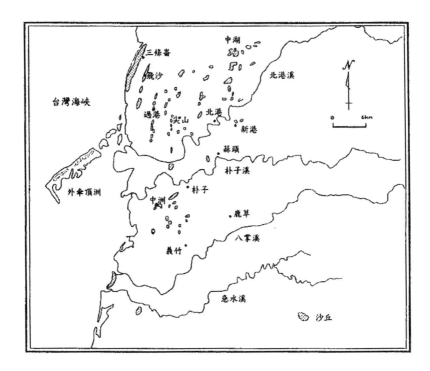

■　**附圖四　沙丘分布圖**

（引用自：《台灣西南部嘉南平原的海岸變遷研究》圖 8 ）

八百五十年前，曾經發生數次規模巨大的洪災，造成此前生活在該地的人，不斷遷出又遷回，最後不得不遷往附近另一個高處。[10]

　　不斷變遷的地形地貌還可從明末清初以來西南沿海的鹽場變遷得知。雖說早期來台在海岸地區從事勞動的移民，多以漁業捕撈為主，但鹽是生活必需品，明末以前台灣的鹽主要仰賴與福建漳、泉州人以物易物。明朝覆亡後，台灣住民曾於 1648 年嘗試自行曬鹽，但品質不佳。鄭成功領台時期，參軍陳永華教導民眾重修瀨口（今台南市鹽埕）鹽田，改良曬鹽方法。但颱風豪雨除了使台灣夏季難以曬鹽外，也是破壞鹽田的最大元凶。在二百餘年的清領時期，鹽民們對於嚴重的毀損，或是因為河川氾濫、改道造成環境的改變，都只能無奈的放棄、遷徙、重起爐灶。從《台灣。鹽》一書中「清領時期的鹽場遷徙」圖可以看到，台灣於鄭氏政權時期共闢有瀨口、洲仔尾（今永康市洲仔尾）、打狗（今高雄市鹽埕區）三處鹽田，其後並陸續增闢，不過皆因大洪水而有所遷移或廢棄。[11]可見在台灣西南沿海嘉南平原海岸不斷變化的同時，當時的居民也不斷因應地理環境的變化而進行聚落遷徙或產業變遷。所謂「逐水草而居」，如果說這句話可以應用在早期台灣移墾社會和移民的身上，一點也不令人意外。

　　有趣的是，劉益昌在演講中還提到，從考古證據來看，距今三千年前到距今二千年前和距今五百至六百年前的考古遺址分布及地層分析顯示，嘉南平原海岸線的變化不大。但近三百至四百

年來，嘉南平原的海岸線向西推移非常迅速，他以中央研究院院士曹永和提出的漢人耕作行為解釋，漢人來台以後的耕作行為，造成大規模的山林開墾，導致颱風來時山上的土和泥流一路沖到海裡，也使得海岸加積速度增快許多。嘉南平原海岸正是因此而形成的結果。[12]

不過自日治末期（約 1930 年代）以後，各溪主流開始修築堤防，河流逐漸受到約束，便不再有大規模的改道。海堤的興建也使海岸線更加穩定和明確[13]。然而這也帶來另外一些不同的影響和挑戰，包括造成溪流歷年應填覆於平原的泥沙無法回到應有的地方，[14]淤積在河道中，以及缺少滯洪區，在暴雨、暴潮時大水來不及宣洩，更易造成溢堤、潰堤而泛濫成災，顯示這些工程做法在短期內或許有效，但它的效應卻在長期積累之後，逐一爆發，並且隨著全球性的氣候變遷趨勢，加劇它的影響。

以人為方式介入自然而造成對環境影響的做法除了工程之外，還有生產行為。如前所述，漢人來台以後的耕作行為造成大規模的山林開墾，導致颱風來時山上的土和泥流一路沖到海裡，也使得海岸加積速度增快許多。另一方面，在沿海的東石、布袋地區，早期移民延續來自中國東南省分的家鄉生產方式，分別以捕魚、養蚵和製鹽維生。[15]這些對於土地利用的方式，不僅改變當地地形、地貌，如潟湖逐漸淤積，成為陸地，或是被開墾成魚塭；沙洲被剷平等等，也造成新的環境條件，帶來新的人地關係和影

響。蚵殼廢棄物堆疊所形成的環境衛生汙染只是其一，另外如蚵田與海岸的依存關係，一方面因蚵的生長需要海水鹽分的孕育，因此以海水或鹹淡水交會處的海水條件和潮間帶或淺海的海岸地形為其生長的環境條件，有適當腐質的沙、黏土海灘，退潮時能露出水面 20 至 30 公分，且北面若有地形、地物阻擋北風侵襲者更佳。

另一方面，由於蚵產業的存在，不論颱風下雨，蚵農們幾乎是每天都必須到蚵田巡視牡蠣成長情形，看是否有蚵螺或藤壺等天敵生物附著其上，影響收成。他們的作業某種程度上也穩定了分布在蚵田所在附近的水道和海域。承襲祖先養蚵事業的布袋蚵農蔡崇程先生在接受訪問時表示，「蚵田的確是有穩定海岸線的功能⋯⋯應該說是牡蠣的生存本能，想要活命，不被漂沙所淹沒，牡蠣本身就有一套吹走漂沙的本事，所以才能在淺地之中生存，如此一來，除了能活命，又能讓海岸線、海床達到穩定不飄移。」另外，「在內海蚵田之中，有如蜘蛛網狀的水路航道，其實動力竹筏也提供了不可磨滅的貢獻，就因為有動力竹筏每天穿梭在航道之中，這些航道才不會被漂沙所淹蓋。」[16]

簡而言之，綜合以上所述，得到如下數個結論：

1. 如果從地球史來看，氣候變遷、海水上升不是如今才有的事，只不過上一次發生的時候，是在人類文明開始之前。

2.　海水曾經幾次進出台灣西南部，分別抵達等高線 40 公尺、
　　7 公尺、5 公尺和 3 公尺處。

3.　西南海岸的特性是進夷形海岸，沙洲、潟湖不斷發展，潟
　　湖淤積成為陸地或魚塭，沙洲發展成聚落。

4.　人為的介入導致原本的地形結構被破壞，出現不一樣的作
　　用力，在不同地帶因土地利用的方式而帶來的後果，包括：
　　上游的截水、建水庫、蓋攔沙壩；中下游建河堤，約束水流；
　　以及沿海地帶因抽沙填陸，造海埔新生地，以致沙源流失、
　　海水入侵，海岸防風林消失（枯死）；突堤效應帶來另一個
　　沿海地帶地形變遷的因素；另外就是養殖漁業因淡水需求
　　抽取地下水，而中上游補注水不足，造成地層下陷，海水
　　再入侵的惡性循環。另一方面，蚵產業具有穩定海岸線的
　　功能，蚵產業若消失則使得穩定海岸地形的作用更形衰弱。

5.　氣候變遷則會使以上所面對的環境挑戰更加劇烈。

1 《水與環境雜誌》，2008，引述自《生態永續的藝術想像和實踐》，2012，p. 131。

2 〈台灣的海岸〉，林俊全，見：http://www.google.com.tw/url?sa=t&rct=j&q=&esrc=s&s
 ource=web&cd=36&ved=0CDkQFjAFOB4&url=http://etweb2.tp.edu.tw/fdt/fle/frmfleget.as
 px?CDE=FLE200804102344425TP&ei=IBWJVOOAC-i7mgXEx4GwBA&usg=AFQjCNEIide
 y5XdUNeqkncL4Ov20SpggLQ&bvm=bv.81456516,d.dGY&cad=rja。

3 〈台灣西南海岸平原環境變遷研究──北港溪至二仁溪〉，《全球變遷通訊雜誌》，
 5，1995 年 4 月，台北市：台灣大學全球變遷研究中心。

4 〈歐洲古地圖上之臺灣〉，曹永和，《台北文獻》第一期，1961 年，p. 1-41。引用
 自：〈台灣西南部嘉南平原的海岸變遷研究〉，張瑞津、石再添、陳翰霖，《師大
 地理研究報告》第 28 期，民國 87 年 5 月，Geographical Research, No. 28, May 1998。

5 〈台灣西南部嘉南平原的海岸變遷研究〉，張瑞津、石再添、陳翰霖，《師大地理
 研究報告》第 28 期，民國 87 年 5 月，Geographical Research, No. 28, May 1998。

6 同上。

7 〈台灣西南部嘉南海岸平原河道變遷之研究〉，張瑞津、石再添、陳翰霖，《師大
 地理研究報告》第 27 期，民國 86 年 11 月，Geographical Research, No. 27, Nov. 1997。

8 〈嘉南沿海養殖村落的生態變遷──以虎尾寮為個例研究〉，孔慶麗，《師大地理
 研究報告》第 22 期，民國 83 年 10 月，Geographical Research, No. 22, October 1994。

9 〈台灣西南部嘉南平原的海岸變遷研究〉，張瑞津、石再添、陳翰霖，《師大地理
 研究報告》第 28 期，民國 87 年 5 月，Geographical Research, No. 28, May 1998。

10 見：「探索基礎科學講座 2010（第三期）」，〈人間氣候的前世今生〉，(http://ca
 se.ntu.edu.t w/climate/cinema5.htm)，44'-48'。

11 《台灣。鹽：鹽來如此／鹽選景點》，張復明等主筆，雲嘉南濱海國家風景區管理處，

 2009，p. 48-54。

12 見：「探索基礎科學講座 2010（第三期）」，〈人間氣候的前世今生〉，50'-52'。

13 〈台灣西南部嘉南平原的海岸變遷研究〉，張瑞津、石再添、陳翰霖，《師大地理研究報

 告》第 28 期，民國 87 年 5 月，Geographical Research, No. 28, May 1998。

14 見：「探索基礎科學講座 2010（第三期）」，〈人間氣候的前世今生〉，1:22'。

15 見：東石鄉村庄巡禮，http://dongshih.cyhg.gov.tw/form/index.aspx?Parser=2,7,43。

16 2015-2-1~3 與蔡崇程臉書訪談。見本書附錄一，p. 164-167。

第五章

從規劃面想像新的人地關係和生產／生活地景

2008 年蚵貝論壇結束後，回應論壇結論，有兩個新的發展：一是本文作者受到論壇中國際案例的激發，想要進一步探究生態藝術可以對台灣的國土變遷和民眾生存帶來什麼幫助，因而前往英國進行生態藝術發展的調查研究，並將研究成果撰寫成書《生態永續的藝術想像和實踐》。

另一方面，在第三章中檢視蚵貝地景藝術作品方案的討論時提到，「由於討論的時間非常短暫，這些形式的考量都還相當籠統，比較是從文化策略的角度出發，**對於作品設置所在基地的環境條件，仍欠缺細緻的了解和更細膩的思考**。因此企劃中也提出相關資源整合及配套措施的建議，包括：生態調查、文史調查、社區查訪與社區參與、資源整合和維護管理機制。」[1] 這個前期規劃與基地調查的工作，則是由台大城鄉基金會洲南工作室的蔡福昌團隊接手進行。而由於 2009 年 8 月 8 日，亦即蚵貝地景藝術論壇舉行即將滿一周年之際（8月11至13日），中度颱風莫拉克掃過台灣，在台灣中南部多處降下刷新歷史紀錄的大雨，釀成自 1959 年以來台灣史上最嚴重水患——八八水災，至少造成 681 人死亡、18 人失蹤，農業損失超過新台幣 195 億元，是台灣氣象史上傷亡最慘重的侵台颱風。[2] 這場水患似乎也驗證了一年前蚵貝地景藝術論壇中所提出的預警：當我們面對全球暖化、海平面升高和極端氣候所帶來的強降雨，導致淹水問題擴大之際，如何因應這樣的環境挑戰和進行調適？

　根據論壇之後整理集結的蚵貝未來計畫案所述，原本蚵貝地景藝術論壇所提出的未來建議企劃案，是要提供嘉義縣政府和環保局，以及雲嘉南濱海國家風景區管理處未來的規劃可能。包括嘉義縣環保局長林榮和、文化處長鍾永豐、農業處漁業科科長張峰榮和雲嘉南濱海國家風景區管理處技正李雅萍等政府官員都參與這次論壇。李雅萍在論壇中的報告題目為：「國土復育與國家風景區規劃——布袋好美次系統計畫」。換句話說，以推展觀光事業為宗旨而於 2003 年成立的雲嘉南國家風景區管理處，在 2001 年布袋鹽場全面廢晒，鹽田荒廢變成濕地，經國有財產局將這片原屬台鹽公司的土地移轉管理後，不但要面對主要業務觀光的推展，也必須承擔起國土復育以及地方發展的任務。[3]當時處長洪東濤在接受記者訪問時，曾表示：

　　……他強調，如果在開發過程中將生態破壞，會影響其他環環相扣，互相依附的生物生存，所以為永續的保存並得以推動雲嘉南濱海地區生態觀光旅遊產業，雲管處已經在區內公有土地進行國土復育、保育及教育工作。

　　洪東濤說，目前雲管處所進行的國土復育是在「台鹽減資」的公有土地範圍內進行，濕地復育必須區塊範圍完整，因此不做不必要的切割，如「網寮—白水湖」及「南布袋」鹽灘濕地，都至少有 350 公頃復育基地；「北門」鹽灘濕地，至少 150 公頃；「七股」鹽灘濕地，也必須

超過 500 公頃進行整治為濕地復育基地。[4]

另外，

 在復育的工作進行中，為了區內的居民能與雲嘉南濱
海風景區「共榮共存」，洪東濤說，於去年 11 月由行
政院核定，在社區外圍劃出發展的腹地，這些腹地面積
甚至都比原社區的範圍還大，雲管處站在地方發展須與
社區攜手同行，因此在土地使用上是絕對小心，在國家
政策的範圍內，不干預私有土地的運用。[5]

蚵貝論壇中所提出的地景藝術作品方案，從觀光效益上看，和
雲嘉南國家風景區管理處的目標及利益是符合一致的。儘管雲嘉
南國家風景區管理處的專業領域並非藝術，不過卻可以從規劃層
面著手，提供藝術作品呈現的環境，也就是基地環境條件的調查
和調整。由台大城鄉基金會洲南工作室承接的「南布袋濕地改善
復育調查規劃」研究，便是由雲嘉南國家風景區管理處委託，從
2009 年 8 月開始，進行至 2011 年，最後的成果報告於 2011 年 9
月出版。

不過，嘉義縣政府也在同時期以「布袋濕地公園」設計，爭取
到內政部營建署「競爭型城鄉風貌計畫」的補助，由工務處（今改
名建設處）負責發包株氏會社象設計集團進行細部設計，然後辦理

工程發包。而嘉義縣政府水利處則有經濟部水利署「易淹水地區水患治理計畫」中的「贊寮溝及鹽館溝排水系統規劃（治理計畫）」以及「加速辦理地層下陷區排水環境改善示範計畫」中的嘉義縣布袋鎮新塭示範區龍宮溪排水系統排水幹線治理工程等，也都是以六區和七區鹽場的台鹽減資土地為基地，在同時期間展開。

三個不同政府單位、不同目標取向的計畫，卻是在一個計畫範圍高度重疊的基地上相遇。因此，負責承接雲嘉南國家風景區管理處「南布袋濕地改善復育調查規劃」研究的台大城鄉基金會在列席贊寮溝及鹽館溝排水系統改善工程會議後，協助雲嘉南國家風景區管理處提擬的審查意見中即表示，計畫區域內的相關計畫，由於範圍高度重疊，且「規劃設施內容皆涉及區內之水文、地貌和相關水利設施配置之改變，建議未來辦理之公開說明會除邀請在地社區代表、地方組織、NGO 團體外，也應邀集相關計畫團隊出席」[6]。台大城鄉團隊也在研究內容中，將上述分別涉及生態復育、旅遊休憩和水利安全等相關計畫的影響一併納入規畫考量。

南布袋濕地改善復育調查規劃歷時兩年（2009.8-2011.9），透過第一年現況環境調查，同時進行國內外案例分析檢討、上位計畫、相關計畫、法制環境、土地使用、現況設施環境調查分析，以及第二年接續完成區域發展需求分析，並擬訂棲地改善復育目標，進行全區發展規劃，包含發展目標、方針策略、濕地生態水文模式分析，以及生態旅遊規劃。在生態環境調查分析方面，主要分

為幾個部分，分別是：由成大水工所負責進行水質、水文和底泥等環境檢測，由台灣濕地保護聯盟負責進行陸域、水域生物調查，以及由台灣水利環境學院負責進行水理分析（包括水文、暴潮、淹排水模擬、蓄洪效能等），再由台大城鄉基金會整合上述各項研究結果，提出初步規劃，包括：整體概念、分區機能及發展構想、濕地復育棲地選定等。

　　這項研究對布袋鹽田地區的現況，可說是進行了相當深入的探討。除了基本資料的蒐集之外，研究團隊也走訪各個相關單位及現地踏勘，在文史調查、社區查訪等方面都有深厚著力。調查結果發現，鹽田廢晒之後，經過自然演替，不但成為生態豐富的海岸濕地，而且有大量鳥類來此棲息，其中甚至包括列入瀕危等級的國際保育鳥種黑面琵鷺。原來被視為荒蕪之地的廢棄鹽灘，竟然成為鳥類棲息的濕地天堂。為達到保護既有物種的生態分布，便以物種保育為優先，依據生物所需劃定保育核心區，作為復育基地，尊重原有的地形、地貌為基礎，盡量減少人工干預，僅在必要之處以低密度、低開發、減量設計為原則，減少生態衝擊。

　　在棲地營造方面，規劃中提到，「棲地地貌營造應盡量依據現有地形特性，避免大規模浚挖與回填，然而仍須以水文循環與棲地水位需求（為）考量。」[7]因此，在未來南布袋濕地水文模式的規劃，是以復育成接近河口濕地的「半鹹淡濕地」為目標：

　　濕地水文模式之水利設施規劃設計將以沿用晒鹽時期之進排水潮溝、渠道為主，並配合漲潮時開啟水閘門以漫溢流方式流經棲地復育區，在不大幅改變既有鹽田高程結構的情況下，利用潮差推力和水位控制，按原鹽田結構之結晶池、蒸發池、潮溝等不同水位梯度，透過感潮型塑包括泥灘地、淺水區、深水區、深水池和潮溝等多元水位棲地空間，供不同鳥類和生物使用。[8]

　　此外，建議中也提到，「濕地改善復育係屬長期性工作，涉及層面廣泛複雜，除自然環境演化外，更與在地居民、主管機關與保育團體間共識建立的過程有關。」[9]換句話說，除了棲地營造以外，這份規劃其實是對包含南布袋鹽田在內，從位於鹽田以北的贊寮溝到南側的龍宮溪南北岸整個區塊，以及周邊聚落和環境資源，做全盤性的整體考量[10]。因此，環繞以棲地復育為核心的規劃，不但著眼於生態保育的環境調查與評估，還納入經營管理、社區參與、居住安全與產業發展等面向。簡要言之，該規劃依據生物圈保留區（Biosphere Reserve）理念[11]之核心區、緩衝區和過渡區（永續利用區）之劃設原則，同時衡量規劃範圍內環境資源條件、地點區位、交通動線和設施現況等因素綜合評估後，建議將整個規劃範圍區分為五大主題分區，做為未來濕地改善復育的空間治理架構。[12]

　　在介紹這五大主題分區前，有必要先對布袋地區鹽田濕地的分布及相關地理和人文環境做一概略勾勒。

　廣義的布袋鹽田分布在嘉義縣沿海鄉鎮的東石鄉、布袋鎮及相鄰的義竹鄉，範圍從北邊的朴子溪到南邊的八掌溪之間，共有十個生產區，隸屬於布袋鹽場管轄。其中，一、二、三區皆位於東石鄉的網寮、白水湖和掌潭。第四區和第五區位於布袋鎮北邊，第六區、第七區位於布袋鎮南邊。第八區及日治時期所劃分的舊五區位於義竹鄉境內。第九區和第十區位於布袋鎮新塭村的東邊、東南邊和北邊[13]。（附圖五）

　在南布袋濕地改善復育調查規劃中所界定的規劃範圍，則是將龍宮溪兩側所連接的鹽田涵蓋在內，包括龍宮溪北的六區和七區，以及龍宮溪南的十區。龍宮溪舊名鹽水溪，曾為八掌溪的出海口，因八掌溪改道而成為斷頭河，承接由上中游而來的排水。規劃範圍北界的贊寮溝，則是社區排水之一，因沿海一帶地層下陷，堤岸不斷加高，並在出海口加封了水門及加裝抽水機。（附圖六）

　規劃中的五大主題分區分別為：

一、生態棲地復育區

　即所謂核心區。功能以維護黑面琵鷺棲地安全和提升覓食來源的生態魚塭放養區為主，範圍包括龍宮溪兩岸的七區和十區等兩處鹽場。其中，七區鹽田復育區主要作為黑面琵鷺和冬候

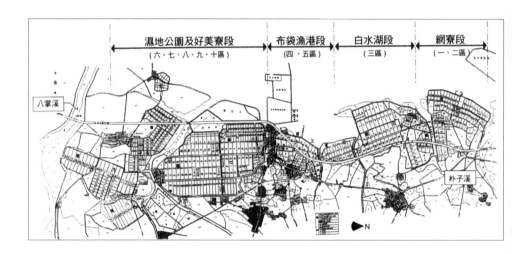

■　附圖五　布袋鹽場十個生產區分布圖

（引用自：《南布袋濕地改善復育調查規劃》圖 3-4 ）

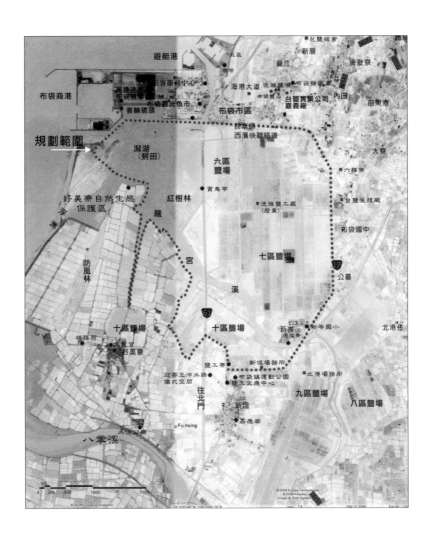

■　附圖六

（引用自：《南布袋濕地改善復育調查規劃》圖 1-2）

鳥的棲地。十區鹽田復育區則作為鷸鴴科、鷺科等涉禽鳥類為主的棲地。[14]（附圖七）

二、生態魚塭放養區

係利用原台鹽曬鹽時期所遺留下來的海水蓄水池，加以多目標利用，並適度整理蓄水池東側部分鹽田，整體規劃為粗放式、（引進龍宮溪的海水，混合鹽田蓄水池蓄積的雨水所形成的半鹹淡魚池）、示範有機養殖的魚塭，不僅可成為當地居民參與（委託經營、認股或認養等）的項目和誘因之一，並可藉由魚塭養殖管理同時就近協助棲地生態的維護管理；更藉此傳達與落實產業與生態、人與鳥是可以共生共榮的永續發展理念。而在生態魚塭與生態棲地復育區之間，則計畫設置連通潮溝和水門，讓放養魚群於「涸堀」（即水位降低的控制，漁民用語，台語發音）後，可循著連通水門沿著隔離溝游入生態棲地復育區。[15]

三、氣候變遷環境體驗學習區

此為結合贊寮溝治水工程、地層下陷景觀、鹽業地景遺址和布袋濕地公園等，整合規劃成探討全球暖化與海平面上升的分區，分布在五個位置[16]：

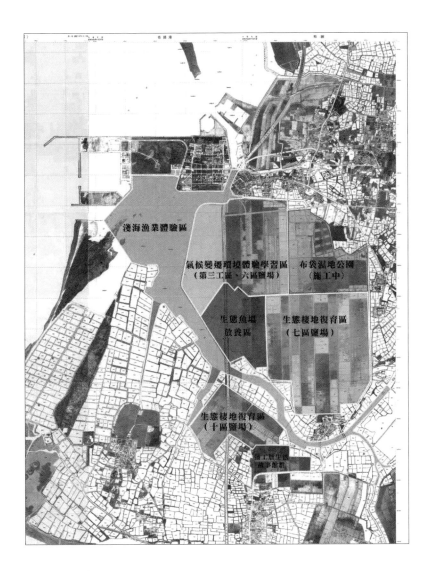

淺海漁業體驗區

氣候變遷環境體驗學習區　　布袋濕地公園
（第三工區、六區鹽場）　　（施工中）

生態魚塭　　生態棲地復育區
放養區　　　（七區鹽場）

生態棲地復育區
（十區鹽場）

施工期生活
漁事館群

■　**附圖七　分區發展規劃構想圖**

　（引用自：《南布袋濕地改善復育調查規劃》圖 6-11）

1. 第三工區

位於六區鹽田西側的潟湖，與六區鹽田之間隔著西濱快速道路 61 線。此地原為台鹽公司於民國 70 年代計畫圍堤抽沙興建新鹽場的基地，繼台鹽在七股鹽場的青鯤鯓第一和第二工區之後實施 [17]，卻在圍堤和水門工程完工後因破壞紅樹林生態的爭議暫停開發計畫，閒置至今。[18]

由於地層下陷、海平面上升，過去的海堤在大潮時幾乎全數沒入海中，僅剩少許堤段露出水面，水門隔板也已損毀，南側海堤又因龍宮溪水流不斷沖刷而形成缺口，於是逐漸演替形成潟湖中的小潟湖，如今有紅樹林、泥灘地的潮間帶生物，和浮坪式蚵田養殖。

此區可以觀察到漲潮時人工構造物（水門和管理室、堤防等）沒入水中的廢墟景觀，可作為解說退田還垾、自然演替的絕佳環境教育場所。

2. 六區鹽田

是整個布袋鹽場最晚結束的人工晒鹽區，也是未被機械化整地的傳統人工晒鹽區。區內仍可看到昔日鹽警隊部建築物（六區鹽警駐所）和一棵枯死的老榕樹，以及與布袋鹽山、洗滌鹽場聯繫的鐵

道路基，可作為體驗鹽業遺址與小火車、解說（水利署計畫中的）滯
洪池工程及其生態復育功能的地點。不過，原定設置滯洪池的施
工計畫，經評估後，因工程費用過於龐大，且與鹽田本來即具有
的滯洪功能重疊，已改為以「改善引排水方式」，將上游而來的
排水經由引水道溢流至鹽田中，舒解滯洪壓力。[19]

3. 布袋商港聯絡道

　位於六區鹽場內的北端，西濱快速道路布袋聯絡道之北，為公
路總局所興建的布袋商港聯絡道遺址。

　此為布袋都市計畫區之計畫道路，係為連結布袋市區福德路之
跨河越堤道路（跨越贊寮溝），為當時在興建西濱聯絡道時，地方政
府委由公路局一併預先興建；然因其向北跨越贊寮溝後與布袋市
區福德路的緩衝空間不足、且景觀衝擊太大，以致遭到部分居民
反對而停擺；加上近年來地層下陷，高程落差甚大，即使恢復施
工，也必須重新設計，因此閒置至今。[20]

　研究團隊認為，此聯絡道地處南布袋濕地規劃範圍內的最低
區域，路基兩側擋土牆常隨雨季、乾季水位漲退和水質淡鹹交
替循環而形成不同的水痕印記和生物化石紋理，可說是一處觀
察氣候變遷和環境演替的廢墟地景。日治時期因颱風夜留守鹽
場而遭大水溺斃因公殉職的場務員黃啟榮紀念碑也在此處，說

明了此處與氣候變遷、環境演替之間的密切關連。未來可考慮
利用此聯絡道遺址地勢高聳的優勢，整建為氣候變遷教育館，
解說氣候變遷和海平面上升。

4. 贊寮溝媽祖橋 [21]

歷經多年堤防整建與加高工程的贊寮溝，堤頂高度已逼近北岸
住家的二樓地板高度，尤其在漲潮時所形成的懸河景觀，更能說
明地層下陷與海平面上升對沿海地區聚落所造成的威脅與災害。

由於贊寮溝是布袋鎮直接面對海水進襲的第一道防線，每十年
檢測一次的二十年周期防洪標準，只是一次又一次地加高堤岸 60
公分。然而厚度只有 20 公分的贊寮溝擋水牆日益高築，不僅衝
擊濱海聚落原本親水的河岸景觀，在氣候變遷加劇且海水上升的
威脅下，也顯現了當前為維護村落安全所採行的工程作法，令人
很無奈。

5. 布袋濕地公園

位於七區鹽田內，前述六區鹽田之東，是嘉義縣濱海生態防線
環境景觀總體營造計畫的施作之地。嘉義縣政府實施內政部營建
署「競爭型城鄉風貌計畫」，將此區設計為布袋濕地公園，如今
則更名為「布袋濕地生態園區」。

　　這項由營建署補助的計畫，是「以台 17 線為規劃之軸，讓全長
23 公里的綠帶從北往南延伸，推動濱海帶狀景觀建設，避免海平
面往東侵蝕」[22]，同時也提供人的活動、遊憩功能的場所。[23] 因此，
在未來整個南布袋濕地角色定位上，它可扮演著遊憩服務入口節
點的角色。[24]

四、淺海漁業體驗區

　　以規劃範圍內的唯一聚落新岑社區為核心，利用社區南岸的
龍宮溪及八掌溪舊河道，提供河港聚落和淺海養殖漁業文化的體
驗。整合龍宮溪碼頭、海上航線遊程體驗、蚵田等淺海養殖漁業
景觀，並串連好美寮沙洲和布袋漁港南碼頭，發展水路體驗之生
態旅遊遊程。[25]

五、鹽工厝生活故事館群

　　主要範圍包括昔日十區鹽場主要聚落的新塭場務所及周邊鹽警
宿舍區、鹽田、新塭鹽工寮聚落、台鹽福利社和鹽工診所遺址，
以及迎客王衝水路祭典廣場等，以體驗與解說鹽村庶民生活文化
為主。鹽工宿舍群、鹽工福利社、診所和理髮店等，昔日是鹽工
日常生活的活動場域，未來可規劃為展示和追憶鹽村日常生活史

的生活博物館。而新塭場務所到鹽工寮聚落間的鹽田則可規劃為
處理鹽工寮聚落家庭汙廢水的人工濕地淨化池,淨化後的水可供
應北邊的十區鹽田生態棲地復育區之用。[26]

不過,在規劃研究報告提出六年之後,目前新塭場務所也只保
留了一間辦公室及一座紅磚倉庫。此外,雲嘉南國家風景區管理
處從北門永華國小遷來十六個貨櫃屋,放置於該處,用途是休憩,
提供給背包客住宿。

在南布袋濕地改善復育計畫中,以上這五大分區的提出,將四
個主要面向都涵蓋在內,包括:生態棲地復育、氣候變遷環境體
驗與學習、鹽業文化保存,以及社區參與和產業發展等。值得注
意的是,從分區發展的規劃全圖看來,除了以生態復育為目標的
生態棲地復育區和生態魚塭放養區外,包括布袋濕地公園在內的
氣候變遷環境體驗學習區也占有相對重要的比例。[27]換句話說,
在南布袋濕地改善復育計畫中,生態復育和氣候變遷是兩個極具
核心價值的概念。而藝術,則被賦予了**行動**的媒介此一角色,「藉
由多元參與式行動計畫的介入,集體拼貼與共創濕地復育地景」:

以藝術介入生態之行動(定期性策展活動、民眾參與式藝
術創作),運用當地回收材料進行有助於提升生態多樣性
的生態地景藝術創作,包括蚵殼島、漂流木、蚵架創作、
桶間寮等地方產業意象和空間形式,讓鹽田濕地在復育

過程中，成為一個集體參與創作並反省學習人與自然共
生的實驗場域。[28]

　　值得一提的是，由於南布袋濕地改善復育計畫受限於其規劃範
圍僅包含布袋鹽場十個區中的六、七區（合稱為中區）以及十區，其
餘的八區、九區和舊五區並未包含在內。不過，由於鹽田結構及
水位高低的連動關係，包括黑面琵鷺在內的大量冬候鳥會在這幾
個區內輪替地集結，形成鳥的浮動分區使用。[29] 也因此，在後來
2017 年民進黨全面執政下推動綠能政策，打算以鹽灘地布建太陽
能光電設施時，在地民眾及環保團體呼籲，應保留這五個完整區
塊的鹽田濕地，勿破壞該區鳥類棲地及生態系統的完整，並讓在
地居民有關滯洪功能的需求得到保障。[30]

　　另外，在後續經營管理和生態教育推廣方面，南布袋濕地改善
復育調查規劃中也提出了以下數項策略：

（一）辦理國際生態志工營隊。
（二）舉辦國際生態濕地設計工作坊。
（三）辦理國際學生競圖大賽。
（四）紀錄片及影像徵集、網路行銷。
（五）舉辦國際研討會：全球琵鷺高峰會、國際生態旅遊高峰會。
（六）規劃與推廣特色生態旅遊遊程：觀賞黑面琵鷺，衝水路、迎客
　　　王，太聖宮媽祖繞境，國際生態旅遊踩線團。[31]

總而言之，以上是規劃團隊將經過盤點的環境資源整合之後，所得出的一些策略方向。他們在鹽灘濕地再利用規劃方案評估的小結中也指出：

> 本規劃範圍同時面臨自然環境變遷的不確定風險，包括全球暖化導致海平面上升、地層下陷與易淹水威脅，且由於目前龍宮溪河口寬而無防水閘門，此即意味著位處龍宮溪下游的南布袋濕地亦極有可能因極端氣候所導致之水土複合型災害而完全改變了地形地貌及其原有的生態系。所以，我們唯一能做的就是想辦法掌握未來環境變動的方向。……採取一種因應環境變遷趨勢設想的行動取向的 **滾動式綜合治理策略**[32]，即便目前暫時有一規劃願景，然其功能比較像是行動的依循方針或參考架構，不能就此理解為是可以一次到位的最終藍圖，而是更該延展時間的軸線，在現階段優先啟動先導性行動方案，待於變動中與自然環境互動一段時間與反省評估後，再研擬下一階段的實施項目，並據此調整或修正下一階段的願景和目標。[33]

而以當時南布袋濕地現況看，水文循環系統的建置、生態環境監測、社區參與、議題營造（例如有助於基地之生態旅遊活動推展與行銷、環境教育、地景藝術創作等議題），被視為是最應優先啟動的先導行動計畫。[34] 這些計畫具體展現在之後的布袋濕地改善復育調查規劃（含

生態監測、紀錄及成果），以及雲嘉南國家風景區管理處採納規劃團隊建議，後續所舉辦的「濕地糧倉國際研討會」、「濕地糧倉國際志工工作坊」和第九屆環太平洋區域社區設計網絡中的「布袋濕地復育工作坊」等，詳細內容將在下一章中討論說明。

1 見本書第三章，p. 66。

2 見：維基百科「中度颱風莫拉克」條目，https://zh.wikipedia.org/zh-tw/ 颱風莫拉克＿（2009 年）。

3 為加速推動台灣西南沿海地區的觀光事業發展，行政院於民國九十二年十一月二十一日公告核定雲嘉南濱海國家風景區的範圍，北至雲林縣牛挑灣溪，南至台南市鹽水溪，東以台十七線公路為界，西至海岸線向西到海底等深線二十公尺處。陸域面積 33,413 公頃，海域面積 50,636 公頃，總面積合計 84,049 公頃。並於九十二年十二月二十四日正式成立管理處，以加強本區的觀光旅遊建設，提昇遊憩活動品質。見：雲嘉南濱海國家風景區行政資訊網，管理處簡介：http://www.swcoast-nsa.gov.tw/WebSite/Edit?LinkID=5。

4　見：【美美美記者：劉采妮 ／ 報導　資料來源：自行採訪】2008/07/21 雲嘉南濱海地區海岸濕地生態豐富傲看國際：http://emmm.tw/news_content.php?id=9968。

5　同上。

6　見：《南布袋濕地改善復育調查規劃》，附錄 1：三，工作會議記錄，（一），參與嘉義縣布袋鎮贊寮溝、鹽館溝排水系統改善工程會議，p. 附錄 -60。

7　見：《南布袋濕地改善復育調查規劃》，第五章第四節，p. 5-40。

8　見：《南布袋濕地改善復育調查規劃》，第七章第一節，p. 7-1。

9　同註 6。

10　見：《南布袋濕地改善復育調查規劃》，第六章第二節，圖 6-8，p. 6-39。

11　見：《南布袋濕地改善復育調查規劃》，第六章第二節，p. 6-24, 6-25。

12　見：《南布袋濕地改善復育調查規劃》，第六章第二節，p. 6-46。

13　參見：https://zh.wikipedia.org/zh-tw/ 布袋鹽場。

14　見：《南布袋濕地改善復育調查規劃》，第六章第三節，p. 6-47。

15　見：《南布袋濕地改善復育調查規劃》，第六章第三節，p. 6-48。

16　見：《南布袋濕地改善復育調查規劃》，第六章第三節，p. 6-49~51。

17　台鹽原計劃在七股和布袋各開發三個工區。布袋的第一和第二工區預定地分別位於朴子溪口一區鹽田的西側，以及二區和三區鹽田的壽島沙洲西側。見：《中國鹽政實錄第六輯》，P. 11 及圖 2-3-2（P. 21-22）。

18　根據布袋嘴文化協會總幹事蔡炅樵的研究，第三工區的開發，一開始是遭遇到在該處插蚵養蛤的漁民談判補償問題。補償問題解決之後，台鹽投入海堤興建，完成施工，直接穿入該地紅樹林區，引來生態保育人士蘇銀添等投入紅樹林保護運動，再次延緩第三工區開發。當時台鹽已奉經濟部指示，「進行鹽灘土地重新規劃利用，另開發海外鹽源」，隨即開始準備前往澳洲投資。因海外投資鹽場效益大於第三工區，於是，政策決定，不需開發第三工區，甚至到民國 90 年時，布袋鹽場全面廢晒。資料來源：與蔡炅樵臉書訪談，2017-3-8。

19 與布袋在地紀錄片工作者邱彩綢臉書討論，2017-1-24。

20 與《南布袋濕地改善復育調查規劃》計畫專案管理人蔡福昌臉書討論，2017-3-10。

21 此處實為贊寮溝防水閘門便橋，因當地一名罹患精神疾病的青年在堤岸邊寫了「媽祖橋」三個大字，被外界誤以為橋名。

22 見：《南布袋濕地改善復育調查規劃》，第三章第三節，p. 3-109。

23 同上。

24 見：《南布袋濕地改善復育調查規劃》，第六章第三節，p. 6-51。

25 同上。

26 見：《南布袋濕地改善復育調查規劃》，第六章第三節，p. 6-52。

27 見：附圖七，分區發展規劃構想圖。

28 見：《南布袋濕地改善復育調查規劃》，第六章第三節，p. 6-54

29 參見：附錄二，翁義聰製表。

30 見：〈鹽灘地種電 發展綠能「抄捷徑」？〉，聯合報，2017-01-09。

31 見：《南布袋濕地改善復育調查規劃》，第六章第七節，p. 6-151~158。

32 粗體為本文作者所加。

33 見：《南布袋濕地改善復育調查規劃》，第六章第六節，p. 6-149~150。

34 見：《南布袋濕地改善復育調查規劃》，第六章第六節，p. 6-150。

第六章

從操作面實踐新的人地關係和生產／生活地景

　前一章中提到，「三個不同政府單位、不同目標取向的計畫，
卻是在同一個計畫範圍高度重疊的基地上相遇」，包括雲嘉南國
家風景區管理處的「南布袋濕地改善復育調查規劃」、嘉義縣政
府的競爭型城鄉風貌計畫「布袋濕地公園」設計施作，以及嘉義
縣政府水利處所進行的「易淹水地區水患治理計畫」中的「贊寮
溝及鹽館溝排水系統規劃（治理計畫）」，也因此，計畫負責單位
和相關團隊彼此之間需要密切的相互諮詢和協調。負責「南布袋
濕地改善復育調查規劃」研究的台大城鄉基金會即曾表示，計畫
區域內的相關計畫，由於範圍高度重疊，且「規劃設施內容皆涉
及區內之水文、地貌和相關水利設施配置之改變，建議未來辦理
之公開說明會除邀請在地社區代表、地方組織、NGO 團體外，也
應邀集相關計劃團隊出席」。他們也在本身的研究內容中，以較
寬廣的角度，將分別涉及生態復育、旅遊休憩和水利安全等相關
計畫的影響一併納入規畫考量。[1]

　布袋濕地公園所在位置，是在南布袋鹽田的東北側，屬於昔日
布袋鹽場的六區一小部分及七區鹽田北段，面積約為 120 公頃。
它和南布袋濕地改善復育計畫中的主要基地「七區鹽田」南段同
樣在台鹽公司全面廢晒後，成為許多野生動植物的重要棲息地、
候鳥遷移的中繼站，更在 2007 年被內政部營建署劃為國家級重要
濕地。嘉義縣政府在 2009 年提出布袋濕地公園計畫，獲得營建署
競爭型城鄉風貌政策的補助，於 2010 年 7 月開始辦理第一期基礎
性棲地整地和景觀綠化工程。之後又有第二期工程，內容包括濕

地公園緩衝林帶與引水路工程。2012 年開始動工。

　　當嘉義縣政府工務處負責的「布袋濕地公園」進行施作後，嘉義縣政府面臨著下一階段的重要課題，即計畫完工後如何經營管理？此時台大城鄉團隊已完成「南布袋濕地改善復育調查規劃」研究，並提出主題分區概念，做為未來濕地改善復育的空間治理架構，適時地透過為嘉義縣政府籌劃未來營運管理的原則和方向，對其先前所提出的規劃架構展開實踐測試和推動。

　　布袋濕地改善復育調查規劃即是針對布袋濕地公園硬體建設完工後，如何經營管理所進行的計畫。主持人蔡福昌在評選簡報中提及，計畫的定位是「一種面向氣候變遷衝擊的在地永續創意行動，藉由相關先導計畫之試辦營運，吸引在地（社區、組織、學校）和外人（專業協力網絡）之投入，從創意使用過程中達到濕地公園營運管理之目標，進而成為嘉義沿海地區環境教育的場址，更是低碳樂活田園城市願景的夢想實驗基地（水資源、糧食生產、綠色能源等）。」所謂的先導計畫，包括濕地生態環境的各項學習工作坊，透過駐村協力，期待能「培力氣候變遷時代的低碳綠色公民，培養原創學習能力」，以及「強化在地參與機制，連結學校、教育機構、社區、民間組織和專業者（機構）等之跨領域協力伙伴關係和專業支援網絡，厚實永續經營基石。」一方面也藉由這些先期試辦營運先導計畫，以軟體先行釐清並擬定布袋濕地公園的經營內容與營運模式 [2]。這個模式操作，可以說正是南布袋濕地復育計

畫中所強調的「**滾動式綜合治理策略**」，亦即透過延展時間的軸線，「在現階段優先啟動先導性行動方案，待於變動中與自然環境互動一段時間與反省評估後，再研擬下一階段的實施項目，並據此調整或修正下一階段的願景和目標。」[3]

　　布袋濕地改善復育調查規劃除了針對布袋濕地公園，進行了像南布袋濕地復育計畫一樣的基本調查，包括：水文、氣候、地文與生態等自然環境的生態監測紀錄與成果分析，以及產業與土地利用的人文環境調查外，主要發展為各項學習工作坊和駐村協力。這些工作坊和駐村協力以共學方式，試圖連結在地社群和外來專業協力網絡，促進在地性經驗智慧能與系統性知識技術的對話和轉譯，在計畫開展期間執行，大略可分為如下幾個方向：

一、地理變遷和生態復育：

　　由在地生態保育協會理事長蘇銀添帶領的倒風內海風土考證工作坊和回鄉青壯蔡嘉峰、蔡青芠協同主持的鹽田濕地糧倉工作坊。

二、能源：

由社區子弟李泳宗自力研發並推廣以風車發電的風動綠能工作坊。

三、海岸造林：

　　援引鹽村社區綠化成功的龍江社區種樹達人蕭農靜的經驗，期望能帶動社區參與布袋濕地公園植栽維護及海岸林帶的綠色建構。這個部分在後來更進一步得到嘉義大學森林暨自然資源學系何坤益教授接受林務局委辦「台灣西南沿海鹽田生育地整治與造林試驗」的研究計畫，提出〈海岸樹種在布袋鹽田之栽植實驗〉及分析與討論。[4]

四、未來挑戰：

　　由駐村藝術家周靈芝主持的氣候變遷與水資源工作坊，分為四個單元：氣候變遷與生態藝術計畫《溫室英國》的案例、布袋海岸的變遷（過去、現在、未來）、石油峰值與轉型城鎮（托特內斯）及媒體藝術社區（諾爾衛斯特）的案例分享、氣候變遷下的水文模擬及布袋濕地公園和相鄰社區的安全與維護建議。以議題發展方式，對布袋濕地公園和周圍相關社區、民眾有所接觸及對話。[5]

五、產業：

　　由在地多年來以生態、無毒養殖方式生產健康、安全水產食品

的邱氏兄弟（邱經堯、邱健程）為示範，推廣生態養殖在鹽田濕地及相鄰魚塭的應用推廣，鼓勵對環境友善的產業和生產方式。

六、環境教育：

透過與學校合作（如：台南女中台灣文化隊、布袋鎮新岑國小），以及舉辦民眾參與或參訪、體驗活動（如：嘉義 100 水鳥祭——全嘉 Happy（黑琵）賞鳥趣和冬季小旅行），提升民眾對廢晒鹽灘與環境生態的關係的了解，並經由活動的操作，測試鹽田濕地成為環教場域的可能性。

其中，產業所關切的糧食問題和能源項的風力發電，以及未來挑戰中的水資源議題，關係到在地生活極其基本的需求。而在地理變遷和生態復育，以及海岸造林和環境教育方面，則是關乎到環境的維護。

另外，駐村藝術家羅思容則規劃以「濕地走、畫、唱——『守護布袋濕地種子家庭』環境及音樂工作坊」[6]，進行濕地種子家庭的培育，巧妙地以音樂唱跳號召在地民眾，集結來自社區和學校的親子、師生，共二十組，透過在濕地公園園區的表演和影音 MV 製作，傳達對在地的情感與環境守護的期許。在地紀錄片工作者邱彩綢和文化工作者沈錳美則分別以紀錄片和圖文書的出版形

式，彙整各項活動內容的紀錄。

　　由以上這些內容看來，透過布袋濕地公園的經營規劃作為一個平台，南布袋濕地復育計畫中的各項建議不但有更進一步的延伸發展，而且也將氣候變遷的議題凸顯出來，並且讓藝術整合進來，成為最佳的民眾溝通、宣導的策略。同時，在產業、環境教育、能源等方面，更發掘在地人才，透過互學、共學，建立起在地網絡。這個網絡成為布袋地區面對氣候變遷和環境挑戰下，開展友善環境、永續家園的基礎，並在這個基礎上連結外來學者專家，以及接軌國際。

　　從 2012 到 2014 年，陸續有「黑面琵鷺保育論壇」、「濕地糧倉國際研討會」、「濕地糧倉國際志工工作坊」和「第九屆環太平洋區域社區設計網絡──布袋濕地復育工作坊」等活動的舉辦，都是環繞在以鹽田濕地為基地，探討生態復育以及對黑面琵鷺保育的影響。由於黑面琵鷺是國際知名的瀕危鳥種，每年秋冬之際會從東北亞的南北韓交界處附近小島的繁殖地飛往南方渡冬，台灣是其最大冬季棲息地。黑面琵鷺也成為台灣西南沿海一帶討論生態保育的明星物種。

　　以布袋鹽田而言，最早在十多年前，南布袋鹽田濕地首次發現黑面琵鷺的蹤跡。根據布袋當地鳥友所提供的觀察資訊，2009 年時棲息在南布袋鹽田濕地的黑琵數量約只有 60 多隻，然而自

2010 年入冬以來，包括南布袋鹽田濕地以及八區、九區和舊五區鹽田的黑琵數量卻呈現一路上升趨勢，從 110 隻增至 117 隻，2011 年 1 月間，區內黑面琵鷺已達 133 隻。[7]2011 年 12 月，布袋在地生態保育人士的調查紀錄是 239 隻，至 2014 年已攀升至 289 隻，2014 年 12 月出現 298 隻，2016 年 11 月 26 日更出現爆量的 605 隻。[8]布袋鹽田濕地顯然已成為繼七股曾文溪口和四草保護區之後的全台第三大黑琵棲地，特別是「近三年，使用布袋舊鹽田（300 公頃）的黑面琵鷺比例已超過使用曾文溪口主棲地（300 公頃）」[9]。而在 2017 年 NYBC 新年鳥類調查中，布袋鹽田有超過 20,000 隻水鳥，是全國數量最多的樣區。鳥類的多樣性與豐富，精彩的程度比鰲鼓濕地有過之無不及！[10]因此，透過黑琵和候鳥棲地保育的議題，布袋鹽田濕地和其它黑面琵鷺相關地點（如：台南市七股、四草濕地、高雄市永安、茄萣濕地等）也有了連結，而這些地區在討論黑面琵鷺保育問題時，也會帶入氣候變遷影響的考量，例如成大水利及海洋工程所教授王筱雯在「台南市 2012 年黑面琵鷺保育論壇」中發表的論文〈布袋鹽田濕地水文生態空間整體保育規劃及環境營造經驗〉，便提出：

> ……然而，布袋鹽田濕地位屬地層下陷之海岸地區，加上近年來氣候變遷及海平面上升之影響，汛期時帶來之洪水量直接衝擊濕地及其生物資源；此外，為防範漲潮時之海水入侵，布袋鹽田濕地周圍之排水路平時屬於封閉狀態，導致布袋鹽田濕地內之水體無法與海水進行

交換，濕地環境劣化。

本團隊藉由水文環境規劃為出發點，透過基地資料蒐
集與監測及棲地需求分析建構地文性淹水模式及景觀生
態決策與評估資源系統，並完成區域內水文環境分析與
模擬、洪泛管理策略建議、鹽田濕地棲地環境營造策略
分析及建立後續之濕地經營與管理計畫，此計畫成果將
可做為後續鹽田濕地棲地環境營造策略及濕地經營與管
理之著實基礎。[11]

另一位發表人高雄市野鳥學會的總幹事林昆海，也在以永安濕
地為主題的論文最後，結論與建議中提及，「因應氣候變遷的
調適能力，確認永安濕地是永安區不可替代的滯洪與生物保命
區。」[12] 由此可見，儘管是以黑琵保育為主的論壇，也不可避免
必須正視整體棲地營造和氣候變遷所帶來的影響。

以「濕地糧倉」作為一種
生態與文化上的地景策略

基於布袋濕地本身無論是自環境或是人類社會的角度，都扮演
了餵養該地區內生物的重要角色，台大城鄉基金會團隊的資深規

劃師蔡福昌因而於 2012 年提出「濕地糧倉」的概念，涵蓋從過去到未來的地景變遷、候鳥棲地保護、漁鹽產業文化活化、地層下陷和低地聚落轉型發展等議題。也就是說，從操作層面上看：

> 濕地糧倉的首要目標便是確保黑琵棲地完整和不受干擾，同時更不能減損鹽田低地本就扮演的滯洪防災功能。[13]

> ……未來南布袋濕地復育，若能在保育、共生管理和環境承載量的前提下部分區域兼作生態養殖漁場，不僅鹽田區內的水文循環和水質得以確保，同時藉由經常性的交換水過程所流入的魚蝦貝類和水生植物亦得以在廣大的鹽田水域內棲息繁殖，並為貧瘠的鹽田創造地力恢復所需的營養鹽和有機質。而更重要的是，要將對於這片鹽田過往最熟悉的鹽工和漁民找回來，借助他們經年累月所沈澱的在地風土智慧來協助未來生態魚塭化的濕地管理，讓他們既扮演漁獲生產者、更是漁業文化與環境生態的守護者。簡而言之，就是用生產來捍衛保育，這是濕地糧倉的行動基點。[14]

以濕地糧倉概念出發，它的思考範疇便不僅止只限於布袋，更涵蓋沿著黑面琵鷺往返路線上的海岸地區，也是昔日台鹽產業大本營的雲嘉南沿海。因此，在交通部觀光局雲嘉南濱海國家風景區管理處、台南市政府和嘉義縣政府的支持下，分別於 2012 年 5

月和 7 到 8 月舉辦了濕地糧倉國際研討會與濕地糧倉國際志工工作坊。其中,大衛・黑利也應邀再度來台,以專家學者的身分,在「在埒種籽志工研習工作坊」中,針對「氣候變遷下的低地願景──溫室英國案例分析」和「濕地糧倉之地景藝術策略」提出觀點和意見。

在這次演講中,大衛・黑利首先以自己的作品為例介紹生態藝術。他的創作型態包括寫詩、訪談、裝置、物件以及現地訪察和都市行走,環繞的核心議題則是氣候變遷與文化變遷,以及如何想像未來。他也提及四年前參與的蚵貝地景藝術論壇,透過集結地方上的信仰系統、不同的利益或興趣相關,以及不同領域,布袋地區可以成為一個非常活躍的社區╱社群所在,而文化連結則是這個生態系統裡的核心。最後,他總結數天下來的觀察所得,並對布袋的未來提出一些可能性,也就是進一步的想像和提問:如果這四年來布袋地區作為一個社區╱社群的核心認同已逐漸萌芽,是否有可能繼續成長為一個結合生態系統和社區╱社群的半開放系統?這個半開放系統中,擁有自己的核心價值、文化、經濟和產業。同時,它是流動的、具有彈性的,如水一樣,或是如音樂,有其韻律和節奏流動著。社區就像音樂會中的大型樂團,人人各司其職,然而一起演奏,流瀉出優美的樂曲。結論是,積極的生活本身便是社區╱社群的藝術。這種積極性在社區╱社群中是個不斷進行的過程,而這過程也才能夠回應地景、地貌乃至海岸地區的變遷。[15]

大衛‧黑利的觀察，其實反映了他對蚵貝地景藝術論壇之後四年來在地發展的一個階段性小結論。所謂的蚵貝和地景藝術的涵義，就蘊藏在他的結論當中，並且繼續延伸，為下一個階段提供想像的基礎。

在蔡福昌所提出的濕地糧倉概念上，還有一個重要的諮詢對象，是美國加州大學柏克萊分校景觀建築系教授 Randy Hester，同時也是國際黑面琵鷺後援聯盟（SAVE International）的創辦人。1997 年台大城鄉研究所教授夏鑄九、劉可強帶領師生聲援台南七股地區的反濱南工業區開發案，由劉可強邀請曾經在柏克萊分校共同任事的 Randy Hester 參與濱南案的環境科學評估與研究，探討濱南案所帶來的環境與文化衝擊。兩校師生研究後發現，一旦濱南工業區在七股濕地建立，已經是全球瀕危鳥種的黑面琵鷺恐將面臨絕種命運。於是由台大和加州大學柏克萊分校共同成立了國際黑面琵鷺後援聯盟（SAVE International）。這個組織的目的在結合國際力量阻止濱南開發案，以保存潟湖、濕地和附近魚塭，保護漁民工作和黑面琵鷺棲地，防止黑面琵鷺滅絕。濱南工業區最後被成功地阻擋下來，保住了全球黑面琵鷺渡冬最大棲息地的七股潟湖濕地，而這個經驗也持續地發揮在布袋濕地的經營管理規劃上。

正如大衛‧黑利一樣，Randy Hester 也數度來台，參與南布袋濕地改善復育調查規劃中的「地方參與工作坊」[16]，以及帶領加州大學柏克萊分校的學生參與「國際設計工作坊」[17]，並於 2011 年 3 月

24 日代表國際黑面琵鷺後援聯盟和規劃團隊拜會雲嘉南管理處，
建議舉辦國際研討會和國際志工工作坊等計畫，邀請黑面琵鷺遷
徙路徑上的國外相關保育組織與會，並與台南市政府觀光旅遊局、
嘉義縣政府等單位進行合作辦理。[18] 同一天，雲嘉南濱海國家風
景區管理處也加入國際黑面琵鷺後援聯盟，並舉辦記者會，發表
入會聲明。

　　2014 年在「第九屆環太平洋區域社區設計網絡」其中之一的「布
袋濕地復育工作坊」中，Randy Hester 發表了一篇論文，〈為什麼？
為保護瀕危鳥種黑面琵鷺在台渡冬棲地而進行的海岸規劃何以能
成功所展開的對話〉（Why? A Dialogue to Unravel the Success of Coastal Planning
Regarding a Near-extinct Bird in Taiwan），除了回顧檢視過去十多年來各方的
努力，成功地阻止濱南工業區成立，保全了黑面琵鷺最大度冬棲
地外，也提及蔡福昌在布袋濕地經營管理規劃上的貢獻。

　　Randy Hester 在文中歸納出為拯救黑面琵鷺而進行的台灣西南海
岸地區規劃得以成功的八項因素，其中一項為「未來是建立在日
常的經驗中」（Ground the Future in Everyday Experience），在這裡他提到蔡
福昌的工作：

　　……推動鹽田濕地成為多面向資源的想法，大抵要歸
　　功於蔡福昌的長期努力，以及他持續以各種創新的計畫
　　保持與各方的合作，如今這個想法已發展為「濕地糧

倉」。黑面琵鷺踏腳石棲地得以擴展，蔡福昌的在地工
作是最大關鍵，因為他在每個棲地附近找到一個在地社
群團體，並且和他們一起發展出一個計畫，讓這些社群
團體也能因為守護濕地棲地而獲益。他讓地方上的目標
和文化及生態系統的保護結合，這種做法使社區／社群
尊重長者和過去的智慧，全面性地為未來做準備，同時
也採取逐步漸進的行動，創造新的未來，就像過去人們
所做的那樣。每個行動都為地方帶來價值，為當地的社
區／社群增強了集體的信心。[19]

　　這段話可以說是為蔡福昌多年來在布袋長期而持續的耕耘及成
果，做了一個最佳註腳。

　　另外，值得一提的是洲南鹽場所扮演的角色。

　　最早開始思考布袋地區廢晒鹽田命運的在地組織，非布袋嘴文
化協會莫屬。這是一群各自有不同因緣而回鄉工作的返鄉青年，
於 1996 年成立了布袋嘴文化協會的前身——布袋嘴文史工作室。
誠如雲嘉南濱海國家風景區管理處遊憩課課長丁玲琍曾在 2013 年
第六屆謝鹽祭所舉辦的研討會《十年新生——台灣鹽業文化資
產再發展論壇》中提到：「……在 2002 年時，台灣雖然結束了
三百三十八年的晒鹽產業，然而本轄區內獨特的鹽田景觀，所孕
育出的鹽產業文化與鹽村生活寫照風光，卻留下豐富且令人追憶

的文化資產。」[20] 這群返鄉青年在工作、生活與感受家鄉的一切之餘，也不免關心著家鄉的未來。鹽業成為布袋嘴文化協會關注的焦點。其中，總幹事蔡炅樵發起了以文化資產角度，恢復天日晒鹽，重新整頓鹽田，洲南鹽場復晒的計畫。

洲南鹽場是布袋地區歷史最悠久的一塊鹽田。它的時間可以上溯到清代道光年間。西元 1824 年（道光四年），因原本在現今台南市七股區南邊的洲南場受洪水導致的曾文溪改道而毀損，當時的知府鄧傳安命最富有的鹽商吳尚新另找適合的地點遷建，於是選上了有離岸沙洲為屏障的倒風內海出海口淺灘，出資開闢鹽田。[21] 洲南鹽場原本就因洪水一遷再遷，[22] 遷往布袋後，雖因成功改良鹽田的產晒結構與技術而成為後來台灣瓦盤鹽田的標準模式，但也一再經歷颱風大雨和土匪騷擾，幾度興衰，[23] 直到 2002 年全面廢晒，結束了天日晒鹽在台灣的歷史。

布袋鹽場是在 2001 年裁廢的，[24] 但經過蔡炅樵和布袋嘴文化協會的奔走努力，重新以文化鹽田之名，將位於北布袋的洲南場鹽田整建，並於 2008 年開始學習復晒。其間的心路歷程，發表在《十年新生——台灣鹽業文化資產再發展論壇》中的〈快樂鹽田心鹽村——洲南鹽場案例〉一文。由於經營洲南鹽場，不可避免地會碰觸到鹽田廢晒後成為濕地的生態環境議題；以及企圖從不同的視野與媒材，發展鹽田環境與鹽村生活議題的多元性，洲南鹽場也陸續邀請多位藝術家駐村，進行與在地連結的各種視覺或音樂

創作，並且在每一場與濕地相關的會議場上，洲南鹽場從不缺席。

　　雖然在本研究一開始的時候，我問過蔡炅樵，關於 2008 年蚵貝地景藝術論壇中，大衛‧黑利所提出的計畫《與蚵對話：協力的藝術》，是否有任何後續的影響？他回答說「沒有影響。」不過他所指的，是沒有任何具體的藝術作品在鹽田中出現。但是每次談話中提起時，他總是會很興奮地說，他從大衛‧黑利那兒學到一句話：「對話未必產生新的知識，但是可以改變我們思考的方式。」[25] 這也回應到大衛‧黑利所說的：「2008 年 8 月最重要的不是創作新作品，而是……讓其它人『改變思考』，來創作有意義的藝術，或是讓藝術變得有意義。」[26]

　　從 2008 年起，蔡炅樵和布袋嘴文化協會致力於將產業文化、社區／群、藝術、教育與技術傳承等元素引進洲南鹽場的經營裡，也積極培養在地青年返鄉就業，並且透過布袋嘴文化協會的組織運作，和其它的在地生產者、文化工作者進行連結，如前述「布袋濕地改善復育調查規劃」團隊中的生態養殖水產業者邱氏兄弟、社區風車達人李泳宗、無毒耕作的江山米人謝鵬程，以及北管樂團團長黃錦財等，逐漸在洲南鹽場的基地上，串連起一個以友善環境、愛護家園為宗旨的更大地方網絡。

　　歷年來，在洲南鹽場進行創作的藝術家，包括有：黃文淵以布袋漂流木搭建兼具視覺與實用效益的休憩涼棚；翁朝勇以回收鍋

蓋、鋼筋等資源回收素材，創作「洲南再轉」風車；蔡英傑以交
趾陶等複合媒材及馬賽克技法，拼貼「鹽田生態三劍客」作為入
口意象；謝偉奇以浮雕壁畫工法，在鹽村媽祖廟前的民宅牆壁上
創作「神光照鹽村」；金曲獎得主女歌手羅思容採集在地生活內
容，創作了多首與晒鹽、討海有關的歌曲。鹽村的志工媽媽們則
是以巧手和素人創意，在鹽田與鹽村種植了超過三千棵小樹苗，
以及製作許多有趣的街道傢俱。[27]

　　每年的謝鹽祭，是一次透過各種呈現來展示經營成果的機會，
除了熱鬧的市集和闖關活動外，藝術展演成為不可或缺的重要戲
碼。每年都會有一種新的構想出現，有音樂、舞蹈、戲劇或影片，
嘗試從在地的環境中，結合外來元素，發展出生猛有力的原創創
作，初始也許生澀，但逐漸走出鮮明的地方風格。如 2015 年以「愛．
安家樂業」為主軸所發展的一系列攝影和錄影作品，結合了在地
產業元素，以婚紗照模式幽默風趣地傳達出產業內不為人知的小
故事以及苦中作樂的豁達人生，透過現場和網路發表，頗受好評。
[28] 這也讓人想到 2013 年謝鹽祭所舉辦的《十年新生——台灣鹽業
文化資產再發展論壇》中，蔡福昌介紹〈濕地糧倉——廢晒鹽田
邁向國家重要濕地之路〉時所提出的「以文化多樣性來復育生物
多樣性」的說法 [29]，呼應著先前大衛．黑利所提出的「積極的生
活本身便是社區／社群的藝術。這種積極性在社區／社群中是個
不斷進行的過程，而這過程也才能夠回應地景、地貌乃至海岸地
區的變遷。」

1　見：第五章，p. 94-96。

2　資料來源：布袋濕地改善復育調查規劃（含生態監測、紀錄及成果）評選簡報。

3　見：第五章，p. 110。

4　該篇論文發表於 2014 年 3 月 15 日第九屆環太平洋區域社區設計網絡的布袋濕地復育工作坊。

5　見：布袋鹽田退田還垡工作坊：http://budaiwetland.ntu-bprf.org/?p=1087#more-1087。

6　見：〈招募！10 對守護布袋濕地種子家庭〉http://budaiwetland.ntu-bprf.org/?p=1014。

7　見：《南布袋濕地改善復育調查規劃》，第六章第二節，p. 6-16~17。

8　見：布袋濕地觀察報告 :: 隨意窩 Xuite 日誌，Happy Season 統計表：http://blog.xuite.net/ruster/001/457080646。參見：附錄一，翁義聰製表。

9　資料來源：崑山科大翁義聰老師臉書，2017-1-11，https://www.facebook.com/photo.php?fbid=623947227729872&set=ms.c.eJwtx8ENACAMAsCNTKQUyv6LGY33O6FCAzYyxtI7w4p6~;0~;1PaED6JsJrg~~~.bps.a.623944531063475.1073742026.100003438003340&type=3&theater。

10　引用自：高雄鳥會總幹事林昆海臉書相簿「106 年 3 月 1 日布袋鹽田」。

11　見：台南市 2012 年黑面琵鷺保育論壇會議手冊，p. 21。

12　同上，p. 38。

13　見：黑琵抵嘉 在「垡」思考：布袋濕地生態工作假期，環境資訊中心，2015 年 9 月 30 日。https://tw.news.yahoo.com/ 黑琵抵嘉 - 在 - 垡 - 思考 - 布袋濕地生態工作假期 -015210447.html。

14　見：濕地糧倉國際志工工作坊『黑琵抵嘉‧鱟起之秀』南布袋濕地生態示範操作會議手冊，p. 3。

15　'As community is a process, an on-going thing, that process can change to a changing landscape, and what will become a changing sea-scape.' —— 引述自 David Haley 2012 年「在垡種籽志工研習工作坊」的演講，邱彩綢錄影紀錄。

16　見:《南布袋濕地改善復育調查規劃》,附錄 1:三,工作會議記錄,(二),南布袋濕地改善復育調查規劃——地方參與工作坊,p. 附錄 62-67。

17　見:《南布袋濕地改善復育調查規劃》,附錄 1:三,工作會議記錄,(二),南布袋濕地改善復育調查規劃——國際設計工作坊,p. 附錄 99-114。

18　見:《南布袋濕地改善復育調查規劃》,三,工作會議記錄,(十一),南布袋濕地改善復育調查規劃—— 100.03.24 SAVE 與規劃團隊拜會雲嘉南管理處會議紀錄,p. 附錄 144-145。

19　見:〈第九屆環太平洋區域社區設計網絡,布袋濕地復育工作坊〉,2014,會議手冊,p. 31。原文為英文發表,中文為本文作者所譯。

20　見:丁玲琍,〈鹽業文化資產與文化觀光資源的轉化〉,2013 第六屆謝鹽祭《十年新生——台灣鹽業文化資產再發展論壇》,p. 7。

21　《台灣。鹽》,張復明等主筆,雲嘉南濱海國家風景區管理處,2009,p. 92。

22　同上註,p. 51。

23　同上註,p. 93

24　同上註,p. 236。

25　《嘉義縣北回歸線環境藝術行動,2008》(*Art as Environment: A Cultural Action on Tropic of Cancer 2008*),嘉義縣政府,2008,p. 135-136。

26　見:第三章,註 4。

27　見:蔡炅樵,〈快樂鹽田心鹽村——洲南鹽場案例〉,2013 第六屆謝鹽祭《十年新生——台灣鹽業文化資產再發展論壇》,p. 14。

28　見:洲南鹽場臉書:https://www.facebook.com/budai3478817。

29　蔡福昌,〈濕地糧倉——廢晒鹽田邁向國家重要濕地之路〉,2013 第六屆謝鹽祭《十年新生——台灣鹽業文化資產再發展論壇》,個人筆記。

第七章

「地方參與」與
「在地組織」的角色

在 2008 年蚵貝地景藝術論壇中，社區扮演了兩種角色，一是地方資訊的提供者，一是跨領域知識的接收者。

在地方資訊的提供方面，主要發生在整個論壇活動的前期，也就是藝術家進入社區，實地參訪的時期。包括洲南鹽場、曾經擔任過鹽工管理的慶和軒北管樂團團長黃錦財，以及蚵農和其他社區居民，分別說明了鹽產業的廢晒始末、過去晒鹽業的工序與地景變遷，以及蚵產業的工作內容，並實地參訪蚵農們的作業，包括蚵田、剖蚵寮和蚵殼棄置場，以及如何以繩串蚵殼，回收再利用，作為蚵苗附著的生產工具。另外，地方上的生態環境保護專家蘇銀添也帶領大家實地見證布袋地區海岸的巨大變化。

在跨領域知識的接收方面，主要發生在論壇最後密集討論的兩天之內。但由於這是一個地景藝術作品相關的討論，一般民眾似乎不覺得有切身的利害關係，參與者並不多。主要的地方代表仍集中在少數幾位活躍的地方人士，如蔡炅樵、蘇銀添。另外有兩位從東石來的社區代表，一位是當時網寮村村長戴慶堂，一位是東石五十分生活工作室負責人吳淑芳。戴慶堂是由北回歸線環境藝術行動的總統籌林純用邀請過來，吳淑芳則是透過參與藝術家之一蔡英傑的邀約而來。

吳淑芳在論壇的綜合討論中發言表示，以後類似的論壇是否可多邀一些在地居民，尤其是社區居民，因為她覺得在座諸位對於

接受這些資訊的經驗都很豐富,可是地方居民不見得知道,原來
蚵殼還可以多方運用,以及環境如何保護,產業如何和文化各面
向做結合……等等。她認為,也許主辦單位有邀請,只是大家沒
來參加,所以或許得一次又一次,或者運用一些技巧讓社區民眾
來參與。[1]

　　確實在檢視座談出席人士名單時可以發現,參與討論的人員主
要為政府官員、學者、專家、藝術家,真正代表社區角色發言的
只有上述兩位。針對這點,負責論壇統籌的林純用在後來的訪談
中說明,整個計畫的出現,是由於當時縣長和環保局長希望能透
過藝術手段,解決蚵殼作為一種產業廢棄物的問題,因此媒合了
官方、藝術家、專業學者專家等,等於是幫環保局、農業局、藝
術家和專家們牽線聚合,探討各局處對廢棄蚵殼是否已有方案。
由於論壇舉行的場地內座位有限,因此也只有邀請了最受地層下
陷和潰堤威脅的網寮村村長與會。同時,因為經費非常少,只能
先辦論壇,做計畫書,送交縣政府做未來參考,後續是否能持續
進行,須看縣長和環保局長的意願。[2]

　　論壇之後的後續發展,如果按地理位置和行政劃分來看,布袋
地區主要依循著前述台大城鄉基金會團隊的規劃進行,並且持續
引進專業團隊與年輕學生,透過和社區交流、學習在地知識,結
合學術專業與常民生活智慧,互補不足之處,然後思考、設計、
研議,如何協助社區一起創造出在居安、美學等各方面的實用設

計和功力，例如目前已進行的「嘉鄉築藝 3.0：來去鄉下做設計」，
便是這種作法的一個實驗性案例。[3]

　　至於東石地區，吳淑芳在社區裡扮演了重要的帶領角色。最早
她在農會系統工作，負責推廣溫室栽培。後來因農、漁業的轉型／
加值，引動自己內心的價值，決定離開農會，成立「五十分生活
工作室」，用自己的方式深耕社區。之後在 2010 年經朋友勸說，
成立嘉義縣鄉村永續發展協會，擴展社區的經營，臉書上可以看
到相當豐富的活動紀錄和內容。[4]

　　由於對她在 2008 年蚵貝地景藝術論壇上的發言留下深刻印象，
訪問的時候，我問吳淑芳是否在會後有一些後續發展或心得？她
的答案可以分成三個方面，一是再度提到論壇中發言時對南華大
學環境與藝術研究所所長陳正哲的報告很有同感，當時她說：「此
外，回歸到原點，社區的工作是非常重要的。今天陳正哲所長的
報告，也是一種很好的技巧，可以透過活動的參與來認識我們今
天所討論的種種問題，而這也是我對未來的期許。」[5]

　　第二個部分是參與論壇的另一位南華大學美學與藝術管理研究
所教授陳泓易。論壇之後，由於陳泓易教授積極和熱心地推廣種
樹，吳淑芳也在社區內種了更多植栽，並邀請藝術家蔡英傑帶著
社區老小，以蚵殼做成各類裝飾，串成蚵貝藝術廊道。

　　至於大衛・黑利所說的部分，她本來對圍堤治水就充滿疑問，大衛・黑利的發表更證實了她的想法，讓她更敢向居民解釋說明，提出大膽的想法，比如「拆掉圍堤」，讓大家去思考「還地於海」這個必須面對的事實，目的是希望未來可以改變。她認為，三年是一種改變，三十年也是一種改變。改變可以從生活做起，用生活的概念發揮在農產品上，比如健康的、綠色的，在地消費等等，也發揮在社群的人與人之間、人與環境之間。她所創立的嘉義縣鄉村永續發展協會，「鄉村永續」這四個字，正代表著人在這個地方生生不息。[6]

　　目前吳淑芳在東石地區的發展主要著重在人的關係、社區輔導與產業行銷上，例如社區培力、新住民姊妹扶持計畫、冬桂香酥[7]產品的開發等等，並且透過一些公部門的計畫，也和台大城鄉基金會以及洲南鹽場之間建立起合作的網絡。另外，2016 年開始，嘉義縣鄉村永續發展協會和推廣台灣本土小麥種植及友善環境的「喜願共合國」[8]展開合作，主辦從 2010 年喜願團隊透過小麥地景創發農村遊藝活動所開啟的「麥田狂想曲」音樂會[9]一路發展而來的「麥田狂想加演場」——農漁綠食嘉年華[10]，擴大社區培力的成果，和更廣闊的外界交流與連結。

　　然而，在環境空間方面，吳淑芳並非沒有隱憂。當訪談結束，她駕車載我經過朴子溪上的時候，指出橋下河床的淤沙已經快要把橋墩淹沒了，如果上游發生暴雨，大水一來，下游的河床無法

立即容納如此巨大的流量，便會帶來洪水泛濫，造成災情。然而政府部門似乎也未見清淤的動作或採行其它相關措施，沿岸的居民仍舊是生活在大水來襲的陰影下。

重回失落的現場

朴子溪的淤沙那一幕一直讓我念念不忘，很想再多了解一下。此外，相較於布袋，東石的環境地貌在我腦海中似乎還有很多空缺，因此 2015 年 12 月初的訪問行程中，拜託了紀錄片工作者邱彩綢帶路，一起去探訪朴子溪出海口附近的環境。

朴子溪下游出海口附近有三座橋跨越河面，由內而外分別是東石大橋、東石南橋、東石濱海橋。這三座橋也分別連接了東西向快速道路 82 線、濱海的台 17 線，以及縱貫的濱海快速道路 61 線。在東石大橋附近，朴子溪有個幾近直角的大彎，這一帶是屯子頭紅樹林生態園區，紅樹林的生長一路綿延至東石濱海橋一帶。過了濱海橋，接近出海口的地方，紅樹林較稀少，沙洲變得很明顯。台 17 線所經過的東石南橋淤沙情形甚為嚴重，橋墩快要沒頂。

再往外走，來到河口地區，沿著兼作防汛道路的海堤外，不遠處的水面佈滿蚵棚蚵架。岸邊一排竹搭建築，是漁民的蚵寮。低

矮的棚架下，充當了漁民們剖蚵和工具存放的工作場所，也是他們上下漁船，準備出海或收成返航的登陸點。我們抵達的時候日正中午，一艘載著蚵仔的漁船剛剛駛抵，船上是一對老夫婦和一名年輕人，年輕人是老夫婦的孫子，在公所上班，趁休假日來幫阿公阿嬤收成。阿公已經七十七歲了，上岸清洗後先行離去，留下阿嬤還在船上，頂著日頭，把蚵仔剖完。

　　這一排蚵寮有些已經坍塌了，漁民說政府不准修復，因此也就保持原樣繼續存在。腳下的水泥鋪面已經崩塌，裂成數大塊，可以看見夾雜在薄薄的碎石、細沙混凝土層之下，露出一些蚵殼。一包一包用網袋盛裝的蚵殼，構成了蚵寮底下的地基，也成為護岸的邊坡。到處散布蚵殼、蚵殼堆以及一堆堆的竹子。從岸邊望出去的水面上，則是布滿插在水中的竹架，那是蚵仔生長的地方。像一個廢墟所在，卻是很真實的生活場景。漁民說，崩塌也是近一兩年才發生的事，和朴子溪的沖刷有關，蚵寮這一岸不斷被掏空，但對面的沙洲則逐漸堆積。那裡正是廢晒之前布袋鹽場的第一生產區：網寮。東石與網寮，隔著朴子溪口南北對望，這裡的河海交會處，正持續進行著緩慢而不斷的劃界。

　　再往南走，來到網寮。路兩旁到處是如小山丘般綿延的蚵殼堆，有的逐漸從水岸斜坡延伸到水裡。蚵殼量的堆積已經成為這個村落中部分地段的地基，也構成極端強烈的地景。有人就在蚵殼堆積的地面上疊土種起火龍果。以蚵殼為底，隔絕鹽氣，讓植物得

以生長的做法，不但是老祖先的經驗智慧，也已經得到嘉義大學
森林暨自然資源學系教授何坤益的科學研究認證。[11] 包括網寮國
小、[12] 洲南鹽場和龍江社區，以及布袋濕地公園的鹽地綠化植栽，
都使用了蚵殼墊底。被太陽曝晒成灰白的蚵殼，和灰藍的鹹水、
藍色的天空，以及由綠轉紅各種層次的濱水菜和其它濱海植物，
構成色彩極為強烈而豐富的視覺效果。它和東石出海口的河岸沙
洲地帶一樣，都是令人讚嘆的生產地景，卻也是正在面對著巨大
環境挑戰的海岸現場：地層下陷、海水入侵、土壤鹽化。這樣看
來，我們還需要什麼樣的地景藝術嗎？或者，我們還需要什麼樣
的藝術呢？

1　見：「綜合討論」紀錄，收錄於《嘉義縣北回歸線環境藝術行動，2008》（*Art as Environment: A Cultural Action on Tropic of Cancer 2008*），嘉義縣政府，2008，p. 132。

2　訪談林純用，2014/05/23，高雄。不過，在 2015/12/01 和台大城鄉基金會工作人員黃皎怡、紀錄片工作者邱彩綢的訪談中，得知網寮、白水湖為一區鹽田所在地，換句話說，整個布袋鹽場的區域範圍是從網寮、白水湖開始，一路往南，進入布袋地區。所以我猜測，網寮村長獲邀的主要理由之一，應該還是和廢鹽灘與其上的蚵殼棄置場有關。

3　「嘉鄉築藝」是嘉義縣政府綜合規劃處委託國立雲林科技大學執行的「嘉義縣社區規劃師駐地輔導計畫」所舉辦的「農村地景建築構築計畫」，號召年輕人「來去鄉下做設計」為主旨，希望培力地方青年人才，並「藉由年輕學子的創意、設計和滿腔熱忱，讓傳統嘉義農村的氛圍能夠因此被擾動。」自 2012 年開始，至 2013 年，這個活動皆在嘉義縣六腳鄉的潭墘社區舉辦，2015 年至 2016 年移至嘉義縣布袋鎮新岑社區進行。見：《嘉鄉築藝 2.0 來去潭墘做設計》，陳宏基、邱慧燕、鄭志忠、黃淑娟、許芳瑜、謝統勝、李蕙蓁編著，嘉義縣政府，2014。「嘉鄉築藝 3.0：來去鄉下做設計」臉書網頁：https://www.facebook.com/chiayidesign/?pnref=lhc。

4　見：「嘉義縣鄉村永續發展協會」臉書網頁：https://www.facebook.com/cceda/。

5　同註 1。

6　訪談吳淑芳，2014/05/05，嘉義縣東石鄉龍崗國小，嘉義縣鄉村永續發展協會辦公室。

7　冬桂香酥是嘉義縣東石鄉結合新住民及社區媽媽一起動手做，利用嘉義東石滯銷的冬瓜與台南東山的龍眼乾，所發展出來的新糕餅，並陸續成為 2012 年和 2014 年嘉義縣嚴選伴手禮。見：2014-8-14 中國時報地方新聞報導：〈冬桂香酥打開銷路〉http://www.chinatimes.com/newspapers/20140814000569-260107、嘉義縣鄉村永續發展協會部落格〈冬桂香酥，冬瓜滑順綿密，傳統的香氣，舊時的回憶！〉http://

cceda2010.blogspot.tw/2011/12/blog-post_24.html、2014 嚴選伴手禮——北緯 23.5 度的
幸福嘉義禮好〈地方伴手類「冬桂香酥」〉http://www.chiayimustbuy.com.tw/mustbuy/
b2b_cpinfo.aspx?id=294。

8　參見：喜願小麥——喜願共合國，http://library.taiwanschoolnet.org/gsh2015/gsh7977/
about06.htm。

9　參見：喜願事誌——當我們同在一起之 2010「麥田狂想曲」音樂會，http://
naturallybread.yam.org.tw/2009-adama/adama-09n3/adama-09n3-index.htm。「麥田狂想
安可曲」，https://www.hucc-coop.tw/3264。

10　參見：「麥田狂想 9.7.PLUS」之農漁綠食嘉年華（嘉義東石加演場），http://
naturallybread.yam.org.tw/2016-Adama/2016adama-a013/2016adama-a013-index.
htm。〈農漁傳情樸麥相隨 朴子麥田嘉年華即將登場〉，大紀元 2017-3-22 報導，
http://xin.zapto.org/?vbc=d3d3LmvwB2NodGltzXMuY29tL2l1LZE3LZMVMjlVBjg5NTQ
2MjauAHRt。

11　見：2014 年 3 月 15 日第九屆環太平洋區域社區設計網絡的布袋濕地復育工作坊手
冊，p. 110-111，以及簡報資料。

12　見：「綜合討論」紀錄，收錄於《嘉義縣北回歸線環境藝術行動，2008》（Art as
Environment: A Cultural Action on Tropic of Cancer 2008），嘉義縣政府，2008，p. 131。

第八章

國家政策對在地議題的衝擊

2008 年時宣示「……為永續的保存並得以推動雲嘉南濱海地區生態觀光旅遊產業,雲管處已經在區內公有土地進行國土復育、保育及教育工作。」的雲嘉南濱海國家風景區管理處,因首長異動,從當時的洪東濤處長到張政源處長,然後於 2012 年 3 月 14 日,張政源處長也升任台南市政府交通局長,原缺由雲管處副處長鄭榮峰代理,一年之後真除。隨著人事更迭,政策導向也改弦更張,原本具有國土整合性運用的思考和作法,被以觀光獨霸的思維取代。除了已行之有年的「白色行銷」系列活動,如:「白色雲嘉南──一見雙雕(鹽雕&沙雕)藝術季」、「雲嘉南白色觀光系列活動──白色聖誕節&送夕陽」、以及「鯤鯓王平安鹽祭」等之外,還出現要將雲嘉南濱海地區「打造出羅曼蒂克大道,發展幸愛樂園、結婚殿堂、婚紗美地及戀愛天堂等主題」,發展所謂「幸福旅遊、幸福產業」的另一項主軸。[1]

首先登場的是北門[2]水晶教堂。這座由公部門主導設計,斥資千萬,模仿關島海之教會的建築,座落在台南北門「豬屠溝」源頭北畔,昔日為洲北鹽田與中洲鹽田交界。這裡空曠平坦,早年以鹽田為最大地景。水晶教堂完成於 2014 年,突兀地插進鹽業文化遺址的脈絡中。因鹽業用地僅限於鹽業設施、農舍及再生能源相關設施使用,水晶教堂並不符合,更未領有建築執照,卻違規蓋在鹽業用地上,被民眾檢舉為大違建。[3]雲管處竟然辯稱水晶教堂只是超大裝置藝術,不是建築物,所以沒有違建的問題![4]但如何認定它是裝置藝術?作者是誰?沒有任何說明。

　　相對於雲管處公然抄襲國外知名景點案例的山寨行為而未受譴責，高雄市駁二藝術特區的泳池天台事件則是踢到一塊大鐵板。2015 年 7 月，駁二藝術特區開放的「泳池天台」，遭踢爆花了 80 萬元，卻是涉嫌抄襲阿根廷藝術家林德羅·厄利什（Leandro Erlich）所創作、由日本金澤 21 世紀美術館收藏的《泳池》（The Swimming Pool）的作品，但高市文化局起初的解釋是「兩處泳池作品雖有雷同處，但『泳池天台』非抄襲之作，而是重新打造出不同巧思的泳池作品，讓民眾不用出國也能近距離欣賞公共藝術的無限可能。」[5] 之後在事情被媒體揭露後的對應，竟然先聲稱該項作品是「公共藝術」，後又改口「公共設施」[6]，而遭到高雄在地藝術家前往抗議。藝術家主張，這樣的說法不應是作為文化主導單位面對輿論的態度，因為有標案就一定有決策過程，是誰在主持會議，一定有紀錄，決策過程應該公開。最後，高雄市文化局長史哲透過媒體公開發表致歉文，分別向原創者、高雄市民以及藝文界工作者道歉，並關閉泳池，承諾將展開永久性移除工作，該設施將不再存在。[7]

　　打著「以為到了關島」的異國情調號召，水晶教堂的確迎合部分消費類型的觀光口味而一時爆紅，也沒有受到強烈質疑。雲管處趁熱加碼，打算陸續在雲林、嘉義幾個鄉鎮增加與愛情主題行銷相關的建設，包括規劃在雲林的「『幸』愛樂園」和在嘉義的高跟鞋教堂及鑽石教堂。其中，規劃設置在雲林口湖鄉湖口濕地、宜梧農場等地的「四湖口湖——性愛樂園」，打算仿南韓濟州島

的愛情樂園，設置以性愛為主題的作品，且有些還能「互動」。[8]
此一構想在官網曝光後引發網友及各界強烈反彈，雲管處緊急將
內容下架，聲稱「目前都還在討論階段，仍在構思中，過度大膽
的文字未再經審核並特別標明是未來規劃方向，造成網友的困擾，
目前已經移除，未來會再徵詢各界意見。」[9]並在官網中將「性愛
樂園」改為「『幸』愛樂園」。[10]

　　接著上場的是嘉義縣布袋鎮。2015 年 2 月 1 日《自由時報》報導，
雲嘉南濱海國家風景區管理處將打造的「台灣羅曼蒂克大道」，
有五個愛戀情境主題區，包括上述的北門水晶教堂和雲林「幸」
愛樂園。另外，原定在七股和將軍的鹽埕設立的「戀愛天堂」，
因該地即將被公告為國家重要濕地而將另覓地點。雲管處處長鄭
榮峰表示，如果沒有替代用地，就要把它和「結婚殿堂」移往嘉
義縣濱海地區。鄭榮峰並且說，雲管處今年資本門預算編列 2.1 億
元，大約有 8 千萬元可運用在打造台灣羅曼蒂克大道。[11]其中耗
資 2,317 萬的高跟鞋教堂落腳於嘉義縣布袋鎮的海景公園，[12]又再
度引發一陣議論。

　　建築學者與地方民代之間分持不同意見：一方認為這座玻璃「建
築」設計粗糙、與周邊景觀格格不入，一方堅持這件「裝置藝術」
可復興觀光、促進繁榮，媒體也宣稱它為「全球唯一」[13]。施工過
程雖因學者及部分地方民眾反彈和質疑下一度停工，卻又在地方
民代強力進場干預和要求下復工。整件事情暴露出台灣近幾年來

以官方為代表，業者紛紛相隨的一些主流心態，也就是把觀光視為解決經濟需求的萬靈丹，然後拿藝術當遮羞布，只要是不符合程序的作法，一律以「裝置藝術」之名躲避應有責任。先不提藝術層面上的各種思辨內容如何扭曲，試想，有哪一件裝置藝術作品可以大手筆到有 2,317 萬元的經費來完成？有哪一個裝置藝術展可以像雲嘉南的台灣羅曼蒂克大道那樣有 8 千萬的經費運用？如果當作公共藝術來看待，那是不是就應要遵循公共藝術的審核作業來進行？

另一方面，地方民代對高跟鞋教堂的期待也不是因為他們需要，而是認為訪客需要，期待藉此招徠更多訪客，促進地方繁榮。所以對他們來說，作品是什麼其實不重要，雲嘉南濱海國家風景區管理處可以揮灑的大筆預算資源以及資源背後所假設的經濟收益才是重點。所以，所謂的「裝置藝術」可以是水晶教堂，可以是高跟鞋教堂，也可以是媽祖巨像，或是賭場。

人人都有追求美好生活的權利，偏鄉民眾自是不應例外，只是這美好生活是否會藉著一再拷貝的觀光模式和收益而出現，頗令人疑慮。以布袋地區而言，它所面臨的環境危機正悄悄地日漸增長：地層繼續下陷，只是速度緩和些，讓人鬆懈了警戒心；堤防愈築愈高，走在裡面已經看不到外面的海域和水位；好美寮的沙灘年年在改變，海岸線正一寸寸消失。氣候變遷和海水上升的威脅愈來愈迫近，人卻因放錯焦點的行為而逐漸喪失對環境風險的警戒心。

民眾享有藝術的權利確實不應抹滅。在嘉義縣布袋鎮好美里，由廟宇彩繪畫師曾進成所繪製的 3D 立體海洋及生物圖像，分布在漁村小巷弄內和一些廟宇宮牆上。作品與作品之間沿路地上有照相機引領著小腳印的圖案作為路線指導，作品的內容多為表現海水及海洋生物，與周遭漁村的生活和氛圍也較為融合。最有趣的是，在我們造訪時，一幅臉上還沒有繪出五官的白雪公主和小矮人，有一名畫了地方人士的臉的小矮人手上握著一條大魚，村中一名婦人也捧了家裡剛剛撈捕到的一尾同樣品種的大魚，拿來和圖畫中的魚比大小，引起圍觀的人一陣快樂的笑聲，為安靜的小巷弄帶來一些活潑的氣氛。

在另外一處，一輛遊覽車載來一群阿公阿嬤，要來參觀亞洲最大 3D 繪畫。但阿公阿嬤們一面走一面嘀咕，他們對導遊口中所謂的亞洲最大 3D 繪畫其實沒多大興趣，只不過是媒體宣傳中十分轟動的觀光景點，所以也被載來應景一番。其中有人實在興趣缺缺，半路就決定折返車上休息。人潮的確為村中的小吃店帶來多一點點的生意，但熱潮過了之後會是如何？目前還不得而知。藝術在這裡所創造的與其說可以帶來經濟繁榮，倒不如說豐富了居民生活中享受藝術的樂趣和自信。2015 年嘉義布袋洲南鹽場為舉辦謝鹽祭所策劃的一系列「愛・安家樂業」為主軸的攝影和錄影作品，便是一個極佳的例子。[14]

結語

　　回顧從 2008 年舉辦蚵貝地景藝術論壇以來，藝術的定義和內容表現在論壇、行動、過程、作品提案、公共論述等等之上，並進一步擴散在各種相關活動和方案中。不過後來因人事異動，握有最大資源的官方機構又把眼光限縮在具有固定形象的傳統定義的作品，甚至以「裝置藝術」之名來為不符合專業要求的工程施工掩飾。反對的聲音其實不是反對裝置藝術，也不是反對地方經濟，而是在反對這種掛羊頭賣狗肉「濫用藝術之名」的作為。以公共資源挹注地方，回應地方需求，需要的是整體考量，而不是頭痛醫頭，腳痛醫腳的做法。藝術可以作為揭露、凝聚和彰顯的手段，作品的設置則需要考慮其真正的意義和價值。海岸地區的經濟現象背後自有其前因後果和結構性的因素存在，一味用裝飾性作品意圖粉飾這些現象並不能帶來永續的發展，更可能進一步擠壓和破壞當地原本已脆弱的生態。什麼樣的作品才是適合當地的藝術，值得好好思考。

　　對一般民眾而言，一個可以立即聚焦的實體作品是比較容易感受到的，或許這也是為什麼在 2008 年蚵貝地景藝術論壇的種種「對話」之後，仍然出現雲嘉南濱海國家風景區管理處挾豐沛資源，在嘉義縣布袋鎮海邊複製台南北門水晶教堂的模式。水晶教堂已經是個山寨，高跟鞋教堂更是不知所云。誠如一位臉友的提議，

如果高跟鞋教堂不是高跟鞋，而是蚵殼教堂或氣候變遷館，會不
會好些？讓遊客在到訪之際，也能理解這個地方的環境和正在面
對的挑戰。畢竟，當 2008 年時蚵貝地景藝術論壇上，大衛‧黑利
指著窗外說，想想三十年後有可能這裡所看到的一切景物都被淹
在海水底下，如今這個時間點正逐漸逼近二十年後。政府和民眾
是否已經做好面對的準備了呢？

1　見：〈交通部觀光局雲嘉南濱海國家風景區行政資訊網──處長的話〉http://www.
swcoast-nsa.gov.tw/WebSite/Edit?LinkID=4。

2　見：〈北門水晶教堂〉http://blog.sina.com.tw/flower_design/article.php?entryid=617112。

3　見：〈超夯水晶教堂 竟是大違建？〉https://tw.news.yahoo.com/ 超夯水晶教堂 - 竟
是大違建 -131100289.html。

4　見：〈水晶教堂是違建？管理處：是「裝置藝術」〉
https://tw.news.yahoo.com/ 水晶教堂是違建 - 管理處 - 是 - 裝置藝術 -022052372.html。

5　見：〈駁二「泳池天台」倉庫屋頂搞創意〉
http://news.ltn.com.tw/news/life/breakingnews/1383303。

6　見：〈高雄駁二藝術抄襲 道歉的責任規避與面對〉http://pnn.pts.org.tw/main/2015/07/23/
高雄駁二藝術抄襲 - 道歉的責任規避與面對 /。

7　見：〈駁二搞山寨泳池 高市文化局道歉〉http://www.appledaily.com.tw/realtimenews/
article/new/20150722/653258/。

8　見：〈國家風景區設性愛樂園 官網明寫不怕羞〉http://udn.com/news/story/1/639264-
國家風景區設性愛樂園 - 官網明寫不怕羞。

9　見：〈雲嘉南風景區建「性愛樂園」？觀光局急澄清：仍構思中〉http://travel.
ettoday.net/article/450779.htm、<拼觀光？雲林擬推「性愛樂園」 邀民眾一起來「互
動」〉http://www.ettoday.net/news/20150113/450610.htm、〈雲嘉南風景區規劃性愛樂
園惹議刪除內容〉，聯合晚報，http://udn.com/news/story/3/639341- 雲嘉南風景區規
劃性愛樂園惹議刪除內容。

10　見：〈交通部觀光局雲嘉南濱海國家風景區行政資訊網──處長的話〉http://www.
swcoast-nsa.gov.tw/WebSite/Edit?LinkID=4。

11 見：〈打造「戀愛天堂」七股將軍恐出局〉，自由時報，https://tw.news.yahoo.com/ 打造 -
 戀愛天堂 - 七股將軍恐出局 -221625626.html。

12 見：〈耗資 2317 萬布袋打造高跟鞋教堂〉，自由時報，http://news.ltn.com.tw/news/
 local/paper/922175、〈高跟鞋教堂動土 布袋新地標〉，中時電子報，https://tw.news.
 yahoo.com/ 高跟鞋教堂動土 - 布袋新地標 -215008806.html。〈還要蓋 10 多個糖果、
 鑽石造型教堂 雲嘉南風管處：高跟鞋教堂是最棒行銷〉，中國時報 2016-1-31 報導，
 http://www.chinatimes.com/newspapers/20160131001136-260102。

13 見：〈全球「唯一高跟鞋教堂」！女孩夢想打造新地標〉，http://news.tvbs.com.tw/
 travel/news-629313/。

14 見：第六章，p. 130。

參考文獻

第一章

■　《量繪形貌——新類型公共藝術》，蘇珊‧雷西編，吳瑪悧等譯，遠流出版公司，2004

■　《生態永續的藝術想像和實踐》，周靈芝著，南方家園文化事業有限公司，2012。

■　《嘉義縣北回歸線環境藝術行動，2008》（*Art as Environment: A Cultural Action on Tropic of Cancer 2008*），嘉義縣政府，2008。

■　2008 嘉義北回歸線環境藝術行動網站部落格，

　　（http://catc2008.blogspot.tw/2008/11/david-haley.html）

第二章

■　《嘉義縣北回歸線環境藝術行動，2008》（*Art as Environment: A Cultural Action on Tropic of Cancer 2008*），嘉義縣政府，2008。

■　「2008 北回歸線環境藝術行動」蚵貝地景藝術論壇手冊，嘉義縣政府文化處，2008。

第三章

■　蚵貝未來企劃案。北回歸線環境藝術行動 2008 提供。

■　東石鄉村庄巡禮，http://dongshih.cyhg.gov.tw/form/index.aspx?Parser=2,7,43。

■　「韌性社區：氣候變遷下的社區營造——香港與紐約經驗」論壇手冊，中華經濟研究院主辦，中華民國社區營造協會、臺北市社區營造中心協辦，2015 年 1 月。

■ 「氣候變遷與環境治理研討會」會議手冊，國立臺灣大學社會科學院，風險社會與
政策研究中心，2014 年 12 月。

■ 《五鹽六色造洲南》紀錄片，邱彩綢拍攝／製作，2012。

第四章

■ 〈台灣的海岸〉，林俊全，見：
http://www.google.com.tw/url?sa=t&rct=j&q=&esrc=s&source=web&cd=36&ved=0CDkQF
jAFoB4&url=http://etweb2.tp.edu.tw/fdt/fle/frmfleget.aspx?CDE=FLE200804102344425T
P&ei=IBWJVooAC-i7mgXEx4GwBA&usg=AFQjCNEIidey5XdUNeqkncL4ov20Spgg1 Q&bv
m=bv.81456516,d.dGY&cad=rja。

■ 〈台灣西南海岸平原環境變遷研究──北港溪至二仁溪〉，《全球變遷通訊雜誌》，
5，1995 年 4 月，台北市：台灣大學全球變遷研究中心。

■ 〈台灣西南部嘉南平原的海岸變遷研究〉，張瑞津、石再添、陳翰霖，《師大地理
研究報告》第 28 期，民國 87 年 5 月，Geographical Research, No. 28, May 1998。

■ 〈台灣西南部嘉南海岸平原河道變遷之研究〉，張瑞津、石再添、陳翰霖，《師大地理
研究報告》第 27 期，民國 86 年 11 月，Geographical Research, No. 27, Nov. 1997。

■ 〈嘉南沿海養殖村落的生態變遷──以虎尾寮為個例研究〉，孔慶麗，《師大地理研
究報告》第 22 期，民國 83 年 10 月，Geographical Research, No. 22, october 1994。

■ 「探索基礎科學講座 2010（第三期）」，〈人間氣候的前世今生〉，
（http://case.ntu.edu.tw/climate/cinema5.htm）

■ 《台灣。鹽：鹽來如此／鹽選景點》，張復明等主筆，雲嘉南濱海國家風景區管理
處，2009。

■ 東石鄉村庄巡禮，http://dongshih.cyhg.gov.tw/form/index.aspx?Parser=2,7,43。

第五章

- 維基百科「中度颱風莫拉克」條目，
 https://zh.wikipedia.org/zh-tw/颱風莫拉克_（2009年）。
- 雲嘉南濱海國家風景區行政資訊網，管理處簡介：
 http://www.swcoast-nsa.gov.tw/WebSite/Edit?LinkID=5。
- 【美美美記者：劉采妮 ／ 報導　資料來源：自行採訪】2008/07/21 雲嘉南濱海地區
 海岸濕地生態豐富傲看國際：http://emmm.tw/news_content.php?id=9968。
- 《南布袋濕地改善復育調查規劃》，交通部觀光局雲嘉南濱海國家風景區管理處，
 2011。
- 《中國鹽政實錄第六輯》，台南：中國鹽政實錄第六輯編纂委員會，1987。
- 維基百科「布袋鹽場」條目，https://zh.wikipedia.org/zh-tw/布袋鹽場。
- 〈鹽灘地種電 發展綠能「抄捷徑」？〉，聯合報，2017-01-09，https://udn.com/
 news/story/8633/2218020。

第六章

- 布袋濕地改善復育調查規劃（含生態監測、紀錄及成果）評選簡報，2011。
- 第九屆環太平洋區域社區設計網絡的布袋濕地復育工作坊會議手冊，2014。
- 布袋鹽田退田還埜工作坊：http://budaiwetland.ntu-bprf.org/?p=1087#more-1087。
- 〈招募！10 對守護布袋濕地種子家庭〉http://budaiwetland.ntu-bprf.org/?p=1014。
- 台南市 2012 年黑面琵鷺保育論壇會議手冊，2012。
- 黑琵抵嘉 在「埜」思考：布袋濕地生態工作假期，環境資訊中心，2015 年 9 月 30 日。
 https://tw.news.yahoo.com/黑琵抵嘉-在-埜-思考-布袋濕地生態工作假期-015210447.html。

■ 「濕地糧倉國際研討會：黑琵保育、社區行動與生態旅遊」會議手冊，2012。

■ 濕地糧倉國際志工工作坊『黑琵抵嘉・鱟起之秀』南布袋濕地生態示範操作會議手冊，2012。

■ 「在垜種籽志工研習工作坊」大衛・黑利（David Haley）的演講 video，邱彩綢錄影紀錄，2012。

■ 《南布袋濕地改善復育調查規劃》，交通部觀光局雲嘉南濱海國家風景區管理處，2011。

■ 第六屆謝鹽祭《十年新生──台灣鹽業文化資產再發展論壇》，嘉義縣布袋嘴文化協會，2013。

■ 《台灣。鹽：鹽來如此／鹽選景點》，張復明等主筆，交通部觀光局雲嘉南濱海國家風景區管理處，2009。

■ 《嘉義縣北回歸線環境藝術行動，2008》（*Art as Environment: A Cultural Action on Tropic of Cancer 2008*），嘉義縣政府，2008。

■ 洲南鹽場臉書：https://www.facebook.com/budai3478817。

■ 布袋濕地觀察報告 :: 隨意窩 Xuite 日誌，Happy Season 統計表：http://blog.xuite.net/ruster/001/457080646

■ 崑山科大翁義聰老師臉書，

2017-1-11，https://www.facebook.com/photo.php?fbid=623947227729872&set=ms.c.eJwtx8ENACAMAsCNTKQUyv6LGY33o6FCAzYyxtl7w4p6~;0~;1PaED6JsJrg~-~-.bps.a.623944531063475.1073742026.100003438003340&type=3&theater

■ 高雄鳥會總幹事林昆海臉書相簿「106 年 3 月 1 日布袋鹽田」

第七章

■ 《嘉義縣北回歸線環境藝術行動，2008》（*Art as Environment: A Cultural Action on Tropic of Cancer 2008*），嘉義縣政府，2008。

- 《嘉鄉築藝：2012 潭墘村的青春記事》，陳宏基總編輯，嘉義縣政府，2013。

- 《嘉鄉築藝 2.0 來去潭墘做設計》，陳宏基、邱慧燕、鄭志忠、黃淑娟、許芳瑜、謝統勝、李蕙蓁編著，嘉義縣政府，2014。

- 「嘉鄉築藝 3.0：來去鄉下做設計」臉書網頁：
 https://www.facebook.com/chiayidesign/?pnref=lhc。

- 「嘉義縣鄉村永續發展協會」臉書網頁：https://www.facebook.com/cceda/。

- 2014-8-14，中國時報地方新聞報導：〈冬桂香酥打開銷路〉
 http://www.chinatimes.com/newspapers/20140814000569-260107。

- 嘉義縣鄉村永續發展協會部落格〈冬桂香酥，冬瓜滑順綿密，傳統的香氣，舊時的回憶！〉http://cceda2010.blogspot.tw/2011/12/blog-post_24.html。

- 2014 嚴選伴手禮──北緯 23.5 度的幸福嘉義禮好〈地方伴手類「冬桂香酥」〉
 http://www.chiayimustbuy.com.tw/mustbuy/b2b_cpinfo.aspx?id=294。

- 喜願小麥──喜願共合國，http://library.taiwanschoolnet.org/gsh2015/gsh7977/about06.htm

- 喜願事誌──當我們同在一起之 2010「麥田狂想曲」音樂會，
 http://naturallybread.yam.org.tw/2009-adama/adama-09n3/adama-09n3-index.htm。

- 「麥田狂想安可曲」，https://www.hucc-coop.tw/3264

- 「麥田狂想 9.7.PLUS」之農漁綠食嘉年華（嘉義東石加演場），
 http://naturallybread.yam.org.tw/2016-Adama/2016adama-a013/2016adama-a013-index.htm。

- 〈農漁傳情樸麥相隨 朴子麥田嘉年華即將登場〉，大紀元 2017-3-22 報導，
 http://xin.zapto.org/?vbc=d3d3LmvwB2NodGltzXMuY29tL2I1LZE3LZMVMjIVBjg5NTQ2MjauAHRt

第八章

- 〈交通部觀光局雲嘉南濱海國家風景區行政資訊網──處長的話〉
 http://www.swcoast-nsa.gov.tw/WebSite/Edit?LinkID=4。

■ 〈北門水晶教堂〉，李碧娥花藝教室部落格，

　　http://blog.sina.com.tw/flower_design/article.php?entryid=617112。

■ 〈台南水晶教堂亮燈 點亮浪漫七夕夜〉，NOW News，

　　https://tw.news.yahoo.com/ 台南水晶教堂亮燈 - 點亮浪漫七夕夜 -073724543.html。

■ 〈超夯水晶教堂 竟是大違建？〉，中華日報，

　　https://tw.news.yahoo.com/ 超夯水晶教堂 - 竟是大違建 -131100289.html。

■ 〈水晶教堂是違建？管理處：是「裝置藝術」〉，東森新聞，

　　https://tw.news.yahoo.com/ 水晶教堂是違建 - 管理處 - 是 - 裝置藝術 -022052372.html。

■ 〈駁二「泳池天台」倉庫屋頂搞創意〉，自由時報，

　　http://news.ltn.com.tw/news/life/breakingnews/1383303。

■ 〈高雄駁二藝術抄襲 道歉的責任規避與面對〉，公視新聞議題中心，

　　http://pnn.pts.org.tw/main/2015/07/23/ 高雄駁二藝術抄襲 - 道歉的責任規避與面對 /。

■ 〈駁二搞山寨泳池 高市文化局道歉〉，蘋果日報，

　　http://www.appledaily.com.tw/realtimenews/article/new/20150722/653258/。

■ 〈國家風景區設性愛樂園 官網明寫不怕羞〉，聯合新聞網，

　　http://udn.com/news/story/1/639264- 國家風景區設性愛樂園 - 官網明寫不怕羞。

■ 〈雲嘉南風景區建「性愛樂園」？觀光局急澄清：仍構思中〉，ETtoday 旅遊雲，

　　http://travel.ettoday.net/article/450779.htm。

■ 〈拼觀光？雲林擬推「性愛樂園」邀民眾一起來「互動」〉，ETtoday 東森新聞雲，

　　http://www.ettoday.net/news/20150113/450610.htm。

■ 〈雲嘉南風景區規劃性愛樂園惹議刪除內容〉，聯合晚報，

　　http://udn.com/news/story/3/639341- 雲嘉南風景區規劃性愛樂園惹議刪除內容。

■ 〈打造「戀愛天堂」七股將軍恐出局〉，自由時報，

　　https://tw.news.yahoo.com/ 打造 - 戀愛天堂 - 七股將軍恐出局 -221625626.html。

■ 〈耗資 2317 萬布袋打造高跟鞋教堂〉，自由時報，

　　http://news.ltn.com.tw/news/local/paper/922175。

■ 〈高跟鞋教堂動土 布袋新地標〉，中時電子報，

　　https://tw.news.yahoo.com/ 高跟鞋教堂動土 - 布袋新地標 -215008806.html。

■ 〈還要蓋 10 多個糖果、鑽石造型教堂 雲嘉南風管處：高跟鞋教堂是最棒行銷〉，中國
時報 2016-1-31 報導，http://www.chinatimes.com/newspapers/20160131001136-260102。

■ 〈全球「唯一高跟鞋教堂」！女孩夢想打造新地標〉，TVBS 新聞，
http://news.tvbs.com.tw/travel/news-629313/。

濕地

■ 100 年國家重要濕地保育行動計畫，
http://nature.cyhg.gov.tw/upload/RelFile/Forms/75/634581735324687500.pdf。

■ 104 年度國家重要濕地保育行動計畫 嘉義縣提案計畫，
http://nature.cyhg.gov.tw/upload/RelFile/Forms/117/635532853402947043.pdf。

■ 布袋濕地改善復育調查規劃，http://budaiwetland.ntu-bprf.org/。

■ 《嘉義縣 100 年度國家重要濕地保育行動計畫：好美寮及布袋鹽田濕地水文生態空
間整體保育規劃及環境營造計畫》期中報告，國立成功大學水利及海洋工程學系
執行，2011。

■ 〈以鳥類資料評估四草濕地水鳥棲地改善工程之成效〉，許皓捷、池文傑、柯智仁、
楊曼瑜、周大慶、李培芬，國立臺南大學生態科學與技術學系、國立臺灣大學生態
學與演化生物學研究所，國家公園學報，第 22 卷，第 1 期，2012。

水文

■ 〈氣候變遷與台灣的水文循環〉，汪中和，中研院地球科學研究所，環境資訊中心，
2011。

■ 經濟部水利署 98 年度「易淹水地區水患治理計畫」及「加速辦理地層下陷區排水環境改善示範計畫」委託及補助嘉義縣瑕疵政府工程執行及經費支用情形查核意見，2010。

養蚵

■ 〈台西養蚵產業之產業關聯分析〉，張子見、蔡玉如、蔡易達、林佩儀、白嘉民、呂孟諺、陳泰安著，環球技術學院環境資源管理系，第六屆雲林研究研討會論文，2007。

■ 〈東石養蚵業的生產與勞動：商品交易下的邊陲地區〉，許雅斐、潘文欽著，南華大學公共行政與政策研究所，

■ 政策研究學報，第 4 期，2004。

氣候變遷

■ 〈政府因應氣候變遷研商會議——因應氣候變遷之減災整備〉，謝龍生，國家災害防救科技中心，2010。

■ 〈古氣候與文明變遷〉，柳中明，國立台灣大學大氣科學系，2010。

■ 〈氣候變遷對台灣森林之衝擊評估與因應策略〉，陳朝圳、王慈憶，屏東科技大學森林系、生物資源研究所，林業研究專訊，第 16 期，第 5 號，2009。

■ 〈從莫拉克談氣候暖化〉，汪中和，中研院地球科學研究所，知識天地，中央研究院週報第 1246 期，2012。

■ 〈美國卡崔娜颶風（Katrina）災害事件初步分析報告〉，國家災害防救科技中心，2005。

其 他

■　《向天爭一口飯：布袋小鎮的百年追尋》，人籟論辨月刊，93 期，2012。

■　布袋嘴文化協會雜誌，64 期、65 期、66 期，布袋嘴文化協會，2008。

■　嘉義縣綜合發展計畫，http://www.cyhg.gov.tw/wSite/ct?xItem=8586&ctN，de=15017&mp=11。

■　《海味風光，好食在嘉義》，農村產業旅遊手冊，嘉義縣政府出版，2014。

■　〈濕地糧倉工作坊暖身，布袋在坴達人總動員〉，鄭鈺琳，台灣環境資訊協會專案執行，刊載於：台灣濕地網，http://wetland.e-info.org.tw/，2012 年 7 月 6 日。

■　嘉義縣志，卷一，地理志；卷七，經濟志，嘉義縣政府發行，2009。

附錄一

透過臉書訪問
嘉義布袋前蚵農
蔡崇程先生

2015 年 2 月 1 日　22:35

J：蔡先生您好，我是福昌的朋友，之前在布袋和福昌一起工作過。
　　2008 年時的蚵貝地景藝術論壇，是協助英國藝術家的翻譯。

J：想請問您是否還有在從事養蚵呢？

2015 年 2 月 2 日　8:09

蔡：年紀稍長，歲月不饒人，孩子也都長大了，祖先留下來的養蚵
　　事業，我已經留給吾弟，但自從他受傷以後，他也沒辦法再養
　　蚵，所以到了我們這一代，終於畫下了休止符。

J：謝謝您的回覆，了解。那麼原來您家養蚵的地方是否有別人
　　進入養蚵，或是讓那個地方回復為原來的狀態？可否告知原
　　來是在那一帶？我想了解一下地區的變化。感謝您。

2015 年 2 月 3 日　約 22:00

蔡：原來養蚵的地方，在第三漁港的西邊，這裡潮來潮往，如果沒
　　有繼續養蚵，蚵田馬上會被潮水所帶來之沙所淹沒，這裡的
　　地形變化相當快，從我小時候到現在，地形已經數度變化過，
　　基本而言，只要有海邊有建設，馬上會影響到整個海岸線地形
　　地貌的變化。

J：謝謝您的解答，您的意思是說，養蚵有助於穩定海岸線嗎？
　　不知道現在布袋的養蚵人家還維持著一樣的數量，或是有減
　　少？因為像您家已經不再養蚵了。如果沒有年輕人投入，是
　　不是這個產業也在逐漸沒落呢？

蔡：需要體力、勞力，年輕人愈來愈不想從事這個工作，所以養
　　蚵人口的確是有逐年減少之勢，不過也因為養蚵人口的減少，
　　反而讓現今養蚵人家有比較大的面積來養蚵。

蔡：蚵田的確是有穩定海岸線的功能，我是這麼認為，從小到大，
　　整個海岸線的變遷，我是看在眼裡。

J：嗯，這個論點很有意思，我在想，會不會跟牡蠣礁的生成
　　有關係？但是養蚵人家必然扮演了重要角色吧？在維護蚵

田的同時，是如何達到穩定海岸線的功能？他們是如何清
除漂沙呢？

蔡：其實應該說是牡蠣的生存本能，想要活命，不被漂砂所淹沒，
牡蠣本身就有一套吹走漂沙的本事，所以才能在淺地之中生
存，如此一來，除了能活命，又能讓海岸線、海床達到穩定
不飄移。

蔡：在內海蚵田之中，有如蜘蛛網狀的水路航道，其實動力竹筏也
提供了不可磨滅的貢獻，就因為有動力竹筏每天穿梭在航道之
中，這些航道才不會被漂沙所淹蓋。

J：哇，真的太了不起了，謝謝你告訴我這些，我正在做一個回
顧 2008 年蚵貝藝術論壇的研究，同時也想進一步釐清東石、
布袋沿海的國土問題。感謝你提供親身經驗，對我來說是珍
貴的參考。謝謝。有機會到布袋時，再去拜訪您～

蔡：不客氣，歡迎妳的來訪。晚安。

J：晚安　（2015 年 2 月 3 日 23:00）

附錄二

■ 崑山科大翁義聰老師分析關心嘉義鹽田的 34 位生態界人士,從 2011 年至 2017 年 1 月針對琵鷺在布袋鹽田的 308 筆(日)紀錄,觀察到琵鷺利用布袋鹽田情形:是隨著每年各鹽田環境條件與食源分布,機動在各鹽田間移動覓食與停棲。這些應該給予保育的鹽田,不能由一兩次的現勘,倉促決定那一塊鹽田可以開發。

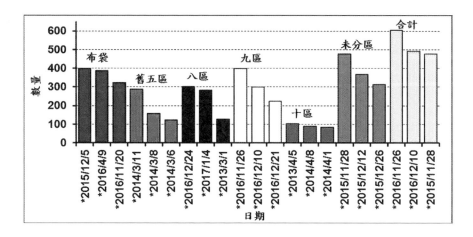

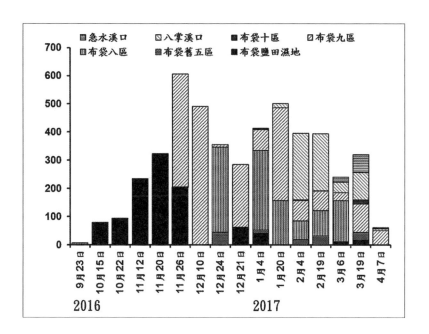

後記與致謝

　　歷時三年的《對話之後：一個生態藝術行動的探索》調查研究，終於完成了，並且在南方家園出版社及國家文化藝術基金會的支持下，得以出版問世。這個研究是要追蹤九年前在嘉義縣沿海城鎮東石、布袋的一場蚵貝地景藝術論壇及其後續發展。然而研究的關切已擴及到台灣西南海岸地區所面臨的氣候變遷挑戰與國土安全議題上的因應。時間的尺度則拉大到由台灣地理學者及地質與考古學家的研究文獻中所得出的約一萬年上下，但聚焦在蚵貝地景藝術論壇舉行後的八年之間，及其後續發展。

　　回溯蚵貝地景藝術論壇當年（2008 年），是在由公共藝術和藝術節概念蛻變而來的「北回歸線環境藝術行動」的時空脈絡下所產生的，卻從一場原本要借用藝術家的手法來消化海岸地帶生產的「產業廢棄物」——蚵殼，解決所謂「環境（衛生）問題」的論壇，演變為在氣候變遷下，海岸地區所面對的國土安全和（環境）生態、生存問題的討論與**行動**。

　　北回歸線環境藝術行動本身是 2006 年嘉義縣前文化局長鍾永豐和策展人吳瑪悧以「藝術行動」取代普遍在各地舉行的藝術節活動，「以藝術作為環境」（吳瑪悧語），且「把節慶轉型為公共服務」。這樣的作法，大大地改變了藝術舊有的定義，甚至更進一步地翻轉藝術家與居民之間的主體性，並創造一個學習社群的概念，顛覆模式化的公共藝術操作。這個學習社群的概念，持續成為環境藝術行動的核心精神。

　　蚵貝地景藝術論壇的舉辦及其後續的發酵作用，正是彰顯了上述的學習社群的精神。從籌組期間開始，即納入了包括藝術家、專業學者、行政官員和地方居民代表的多元角度，激盪出改變原來觀點，不再視蚵殼和廢晒鹽田是無用的廢棄物的看法，進一步關注到原來這些所謂的廢棄物，事實上在環境生態中扮演著重要角色，具有重要功能。例如：蚵殼含有高量的鈣質，可以改良土質，或是做肥料，中和鹼性的土壤；也可以磨成細粉之後，給雞鴨當飼料，因為它含有豐富的礦物質、鈣質、石灰質；或是用來鋪路，阻隔土壤裡的鹽分，創造綠地，以及淨化水質。而廢晒鹽田不只是沿海聚落的重要海岸防線，具有滯洪功能，更是餵養著各種生物的候鳥天堂和豐富的海岸濕地生態系統。因此，「風頭水尾」不再只是「窮鄉僻壤」的等號，而是一個需要改變視角，體察其豐富性的生態代名詞。與「地景」相關的藝術也不必然出現一個巨大的裝置物，而可能轉化為一場保護國土環境、復育生態的長期努力。

　　當北回歸線環境藝術行動歷時四年退場之後，一連串在地方上發生的自主行動，於焉展開，是為書寫這本書的背景。

　　　•　•　•

　　在整理書稿準備出版期間，台灣西南沿海的人與環境仍然面對著新的局面的挑戰，無法享有一份安定的命運。由於新政府的非

核家園政策，將再生能源目標訂定為到 2025 年時，原核能發電比例由綠能取代，經濟部能源局大規模推動可再生能源，其中太陽能發電第一階段鎖定以嘉南地區鹽田濕地，進行大規模地面設置。然而這些濕地已是重要的海岸生態熱區，鳥類天堂。對於綠能政策的實踐是否一定必須藉由犧牲生態來達成，環境保護團體有不同的看法，並且喊出「別讓綠能開發謀殺了生態」的訴求，也安排立委、中央相關部會及光電業者到布袋來場勘鹽田濕地環境並聽取各方意見。結果如何，本書截稿之際，尚命運未卜。

　　綠能本是環境保護和永續家園的主張。然而將它單獨切割出來，只為了遠端人類的需求而將所謂「廢棄」的鹽田濕地進行開發利用，和濕地內成群的鳥兒及其它各種生物爭奪棲地，是否具有真正的經濟效益和永續價值，是個值得爭辯的問題。生態紀錄片工作者邱彩綢持續關注西南海岸的生態系統與環境變遷，最有深刻的體會。她在訪問東石鄉副瀨村林前村長時，聽到七十多歲的老村長提及自己家就在鰲鼓濕地旁邊的魚塭，從小在那裡生活，很知道鳥兒遷徙的季節。他說，以前，黃昏這個時候，海坪停滿紅嘴鷗，現在這些海坪被填成海埔新生地，像東石漁人碼頭以及曾被台糖公司填海造陸從事農、漁、牧事業及種植甘蔗的鰲鼓濕地也是。長期在鹽田濕地和海岸地帶觀察並紀錄鳥類生態的邱彩綢說：「我恍然大悟，潮間帶的消失碰上西南沿海大量廢晒的鹽田濕地，迫使這群原本停棲在海岸線潮間帶的鳥兒往內陸遷移。」

　這個領悟非常震撼，並說明了一件事實：鹽田濕地成為鳥兒及其他生物棲地的生態價值，絕不只是一個「自然過程」，而是在環境變遷下生存遭受擠壓所出現的棲地滑移結果。當我們看到鹽田濕地內盛況空前的鳥類聚集時，一方面為這裡的生態豐富感到欣喜，另一方面，這些大量群集的鳥兒正像「礦坑裡的金絲雀」，向我們傳遞著海岸流失的警訊。我們怎能還要和這些鳥兒爭奪棲地，繼續驅趕牠們，無視於環境的挑戰步步進逼呢？

致謝

　透過這次研究，我對研究地區有了更立體的感受，不再只是無數個漫無座標的點。感謝地方友人從頭至尾無限度的支持與鼓勵：由布袋嘴文化協會管理經營的洲南鹽場，像是我在布袋的一個家，總幹事蔡炅樵和資深研究專員沈錳美以及鹽場內的所有工作人員，總是在我每次到訪時熱情的歡迎和招呼，讓我心無顧慮地自由行動。紀錄片工作者邱彩綢無私地分享所有她對環境、生態的觀察和紀錄，不厭其煩地開車載著我到各個環境現場仔細觀察，也熱情提供我在布袋落腳時的另一個家。在地的生產者和文化工作者如經營生態養殖的水產業者邱經堯、蔡嘉峰、自力研發風車發電的李泳宗、以生態農法從事農作的謝鵬程、北管樂團團長黃錦財、他們的家人，以及關心生態的漁民蔡俊南、葉坤祥、退休

蚵農蔡崇程、長期關注海岸生態環境變遷和物種生存的嘉義縣生
態環境保育協會蘇銀添、蔡青芝、黑琵先生王徵吉，和關注社區
發展工作的黃皎怡、郭柏秀、新岑社區、新岑國小，龍江社區的
蕭農靜，音樂工作者羅思容，與積極社造工作的東石五十分工作
室主人／創立嘉義縣鄉村永續發展協會的吳淑芳，還有台灣濕地
保護聯盟和崑山科大翁義聰老師、成大水利及海洋工程學系王筱
雯老師等，紛紛提供了他們寶貴的專業知識、見解或經驗，有助
於我對研究地區更細緻的了解。

重新整理照片時，回顧九年前那場論壇，以及與會人士的熱誠
投入，包括當時所有參與的工作人員、地方民眾，學者專家以及
政府相關部門單位的官員，仍然十分感動。感謝當時的文化局長
鍾永豐，以及策展人吳瑪悧老師熱誠地為此書推薦、寫序。這兩
位北回歸線環境藝術行動的靈魂人物，為蚵貝地景藝術論壇鋪陳
和牽引出一個新的局面。也謝謝輔大博物館學研究所的蘇瑤華老
師，不僅為本書撰寫推薦序，同時也提出更多值得對話的提問。

另外要特別謝謝辦理整個論壇成形的總籌林純用，在時隔八
年後，仍然熱心地接受我的訪談，並提供我所需要的文件；以及
當年協助整理、文字彙整的楊堯珺，讓蚵貝地景藝術論壇成果留
下了一份清晰的依據。純用自己也是位關心生態環境的藝術家，
早在論壇之前，便對台灣海岸治理有很深的關切，近幾年來也不
斷提出有關海岸環境、生態議題的創作，非常令人驚艷。另兩位

　參與蚵貝地景藝術論壇的國內藝術家梁任宏和蔡英傑，各自都在自己的創作領域內有很深厚的功力。儘管當年他們所提出的創作計畫未能實現，重新回看這些創作方案，依然讓人覺得十分精采。未來是否仍有可能在一個適當的創作基地呈現呢？也謝謝兩位藝術家毫不猶豫地答應讓我使用他們的草圖，提供更清楚的理解。

　　在蚵貝地景藝術論壇期間，來自嘉義的攝影藝術家蔡坤龍負責主要的攝影紀錄，他同時也是洲南鹽場進行藝術創作計畫的長期合作對象。本研究中所提及的洲南鹽場 2015 年謝鹽祭的〈愛・安家樂業〉攝影展，即來自他的參與構思和拍攝。在本研究中所引用自 2008 北回歸線環境藝術行動的照片，有很多來自他的拍攝與紀錄，在此謝謝他。2011-2012 年布袋濕地改善復育調查規劃期間的攝影紀錄，要感謝參與計畫的郭柏秀、黃皎怡和蔡尚賢提供。生態相關的圖片，則要感謝熱心的鳥友們支持與提供，其中包括：布袋紀錄片工作者邱彩綢、布袋生態紀錄工作者蔡青芝、台南市野鳥協會總幹事郭東輝，和自由工作者洪貫捷。

　　當然，更要謝謝本研究的兩位顧問，大衛・黑利和蔡福昌。前者可說是這一切調查研究的觸發者，從他參與蚵貝地景藝術論壇所提出的關注全球氣候變遷的呼籲和提醒，到追問論壇舉辦之後對在地發展的影響或後效，因緣巧合地激起了本研究作者想要更進一步追溯弄清整個來龍去脈的意圖。而後者以其具有在地背景出身的子弟身分，協調論壇之後各項基本研究調查的計畫，以及

　　持續邀請、媒合各方專業人士的投入，讓我有機會持續地參與及觀察嘉義沿海地區有關地景和環境變遷的各項發展工作，以及在地社群的投入和努力，才有了對這個地區人與環境的關係更立體而細膩的深入理解。

　　同時，還要感謝國藝會的補助支持，讓我能安心地深深潛入研究內容的大海中，在數不清的線索裡梳理出較具條理的清晰架構，逐一解開我對台灣西南海岸國土變遷的種種困惑，也希望透過梳理後的架構和所呈現的觀點，為讀者帶來更多對台灣西南海岸國土問題的理解和關心，並能進一步促進面對氣候變遷下的國土議題的思考和回應。

　　南方家園出版社的劉子華、鄭又瑜鼎力相助，好友何佳興和設計協力胡一之的美術設計及編排，讓此次出版更加增色。書封面設計中的圖案元素和內頁裡的圖畫，分別來自於新岑國小小朋友和龍江社區素人畫家蕭曾蘭阿嬤的收鹽圖，充滿了豐盈的在地色彩。

　　最後，感謝這塊讓我們立足其上的土地，以及孕育無限生命和生機的自然生態與環境。

（2017/7/16）

■ 蚵養殖是雲嘉南沿海地區的重要產業之一，

堆積如山的廢棄蚵殼卻被視為環境汙染的來源。

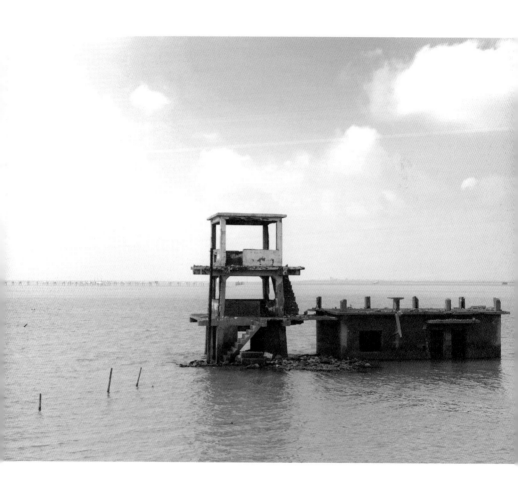

■　更大的環境問題則來自於沿海地區的地層下陷、海水入侵，
和不當開發所導致的海岸流失。（蔡坤龍 攝）

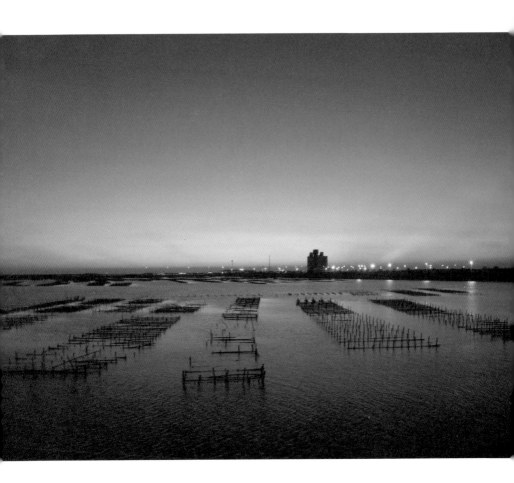

■　暮色中，布袋蚵田與遠處的燈火相輝映。

■ 社區重要排水──贊寮溝，因此區地層下陷和海平面上升，水位年年升高，
堤防高度已達一旁民居的二樓地板高度，成為一條懸河。

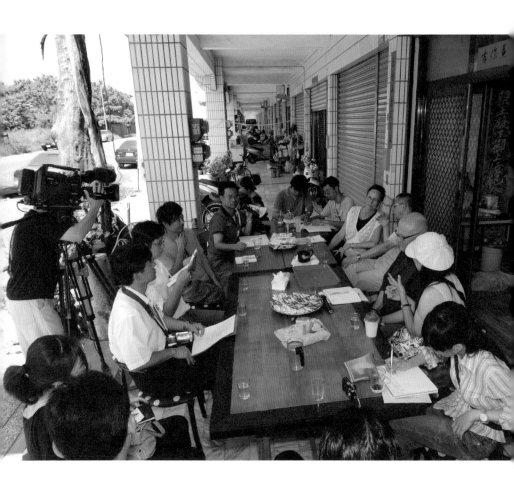

■ 2008 年北回歸線環境藝術行動中的「蚵貝地景藝術論壇」，聚集了國內外藝術家和專
 家學者，共同討論如何以創作來面對環境生態和氣候變遷的未來。（蔡坤龍 攝）

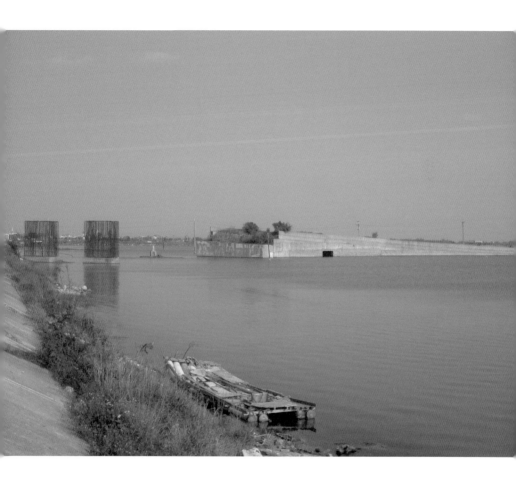

■ 鹽田內的布袋商港聯絡道遺址，原為都市計畫區之計畫道路，卻因向北跨河越堤後的市區緩衝空間不足，景觀衝擊太大，遭居民反對而停擺。近年來更因地層下陷持續，高程落差愈大，即使恢復施工也必須重新設計，因而閒置，形成斷橋景觀，標記著此處嚴重的環境危機。

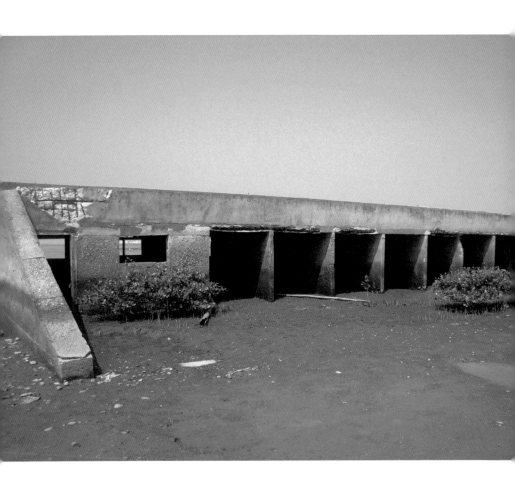

■　台鹽公司第三工區的荒廢水門，在自然演替下，周遭逐漸長出紅樹林。

■ 第三工區原為潟湖，台鹽公司於民國 70 年代計畫圍堤抽沙興建新鹽場的基地，卻在
　圍堤和水門工程完工後，因破壞紅樹林生態的爭議暫停開發計畫，閒置至今。區內
　水域成為附近漁民的蚵養殖場。

■　第三工區內的圍堤破口，海水可經由此缺口，自由進出。

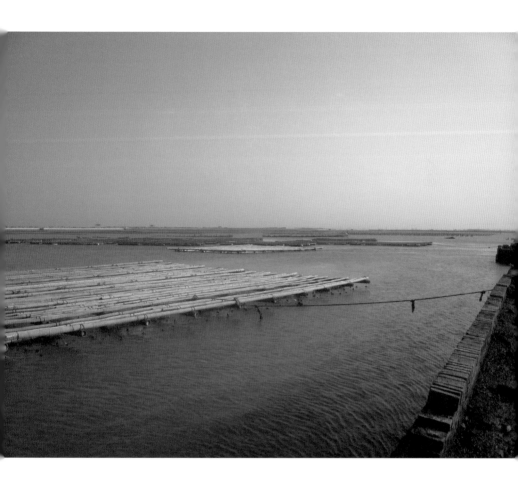

■　第三工區內的浮坪式蚵田。

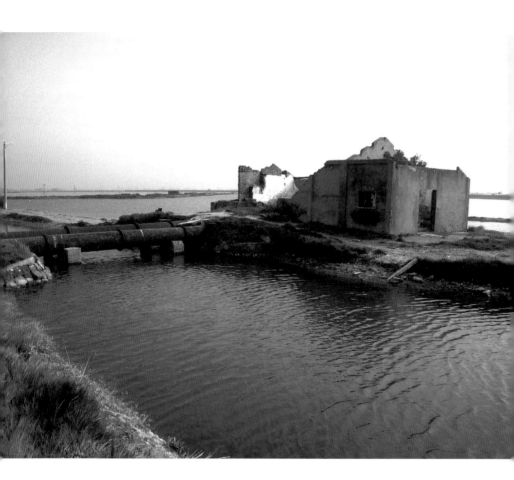

■ 矗立在汪洋鹽田蓄水池中的鹽業遺蹟：泵浦間（抽水機房），
　可說是昔日鹽業生產整備中的心臟設施。

■　聰明的鳥兒懂得利用環境特色做掩護，

　　以碎石、蚵殼碎片或雜草在鹽田中築巢，進行繁殖。

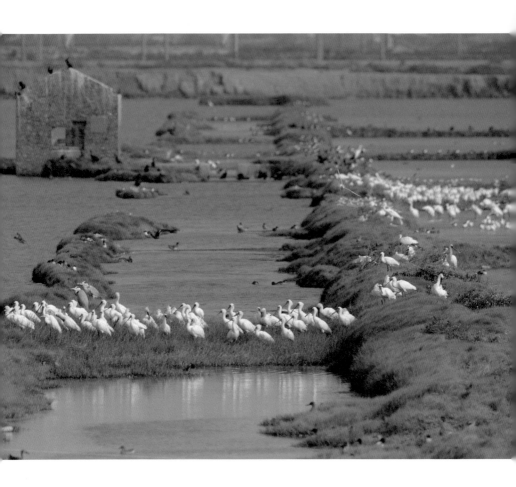

■ 布袋鹽田廢晒後，因自然演替，生態豐富，近年來更成為東亞瀕危鳥種黑面琵鷺來
台度冬的最大棲息地之一。畫面最前方土盤鹽田中長滿綠意青草的土堤，便成為這
群生性害羞、不喜受到驚擾的北方嬌客群聚時的最佳休憩點。（洪貫捷攝）

■ 由候鳥變留鳥的東方環頸鴴，已經把鹽田濕地當作自己的家，
　在此生育、繁殖下一代。（郭東輝 攝）

■ 鹽田濕地內的生態相當豐富，提供了各個不同物種的食物來源。
圖中是一隻黑嘴鷗正在捕食螃蟹。（蔡青芝 攝）

■　大批紅嘴鷗在鹽田水域中休息。（邱彩綢 攝）

■ 廢晒鹽田隨著季節變化，風吹日曬，水分蒸散消失，
留下一層白色的鹽結晶浮現在地面上。

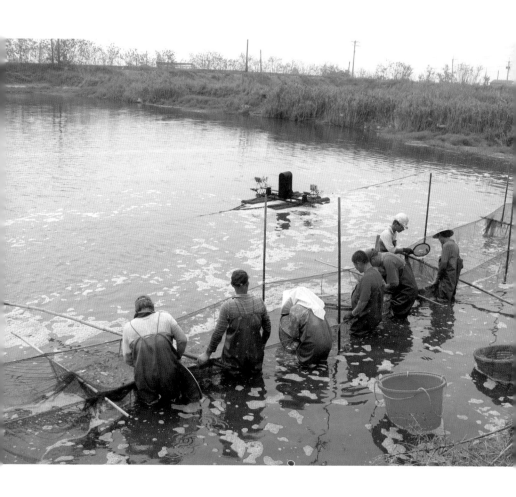

■ 身處環境風險劇烈的家鄉,水產養殖業者邱氏兄弟決心以友善環境的生態無毒養殖,
作為安身立命之道。(沈錳美 攝)

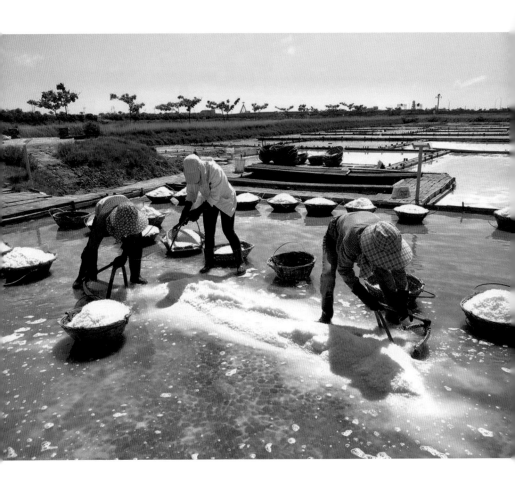

■　鹽田裡的勞動身影。（蔡炅樵 攝）

■ 洲南鹽場是布袋地區歷史最悠久的一塊鹽田。荒廢多年後,在布袋嘴文化協會整建下,
於 2008 年以文化鹽田之姿,重新開啟天日晒鹽的傳承與創新。

■　發揚鹽業文化之外，洲南鹽場也扮演了在地各種文化活動基地的角色，
將關心的觸角伸向環境、生態，以及地方產業的連結與整合。（郭柏秀攝）

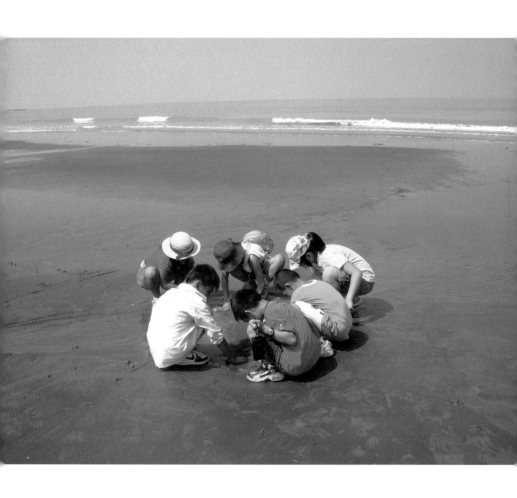

■　帶領兒童觀察／感受環境的教育場域之一：好美寮自然生態保護區。

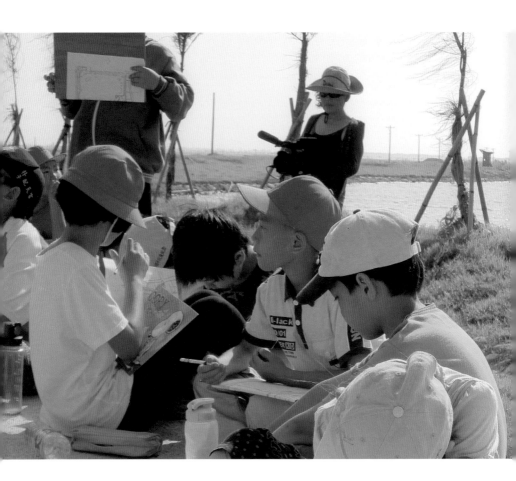

■　帶領兒童觀察／感受環境的教育場域之二：布袋濕地公園。（郭柏秀 攝）

■ 朴子溪南岸的東石鄉網寮村，隸屬於布袋鹽場第一生產區。整個聚落被鹽田包圍，
在廢晒之後居民多以養蚵為生。廢棄蚵殼在聚落外圍堆成一座座小山，甚至成為村
莊內部份建築與地段的地基。（邱彩綢 攝）

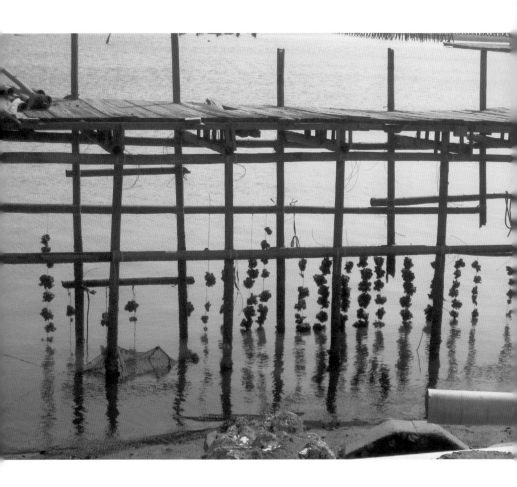

■ 東石以生產牛奶蚵（指其營養價值高，有「海中牛奶」之譽）聞名。環繞著蚵產業的獨特生產地景也成為電影取景中的特色。2013 年以東石高中棒球隊真實故事改編的勵志棒球電影《天后之戰》，便是在沙洲和蚵田間拍攝，並以蚵串搭建佈景，製造出真實的場景。

■　東石地區的環境風險具體顯現在朴子溪出海口一帶。朴子溪的沖刷帶來南北兩岸的
　掏空與堆積。其中，濱海的台 17 線所經過的東石南橋淤沙情形十分嚴重，橋墩幾乎
　快要完全淹沒。

■ 朴子溪北岸的竹搭蚵寮,是蚵民們剖蚵和工具存放的工作場所,也是他們上下漁船,
　準備出海或收成返航的登陸點。蚵寮下的地基正不斷的被掏空而逐漸崩塌。（邱彩綢 攝）

■ 好美寮自然保護區內的海岸線上，
　處可見「雙扇股窗蟹」以沙灘為畫布所留下的美麗圖案。

■ 美麗的好美寮海岸位於八掌溪口、布袋港南側。受「突堤效應」影響，也就是因布
袋港擴建，北岸防波堤攔截了沿岸流帶來的海沙，海裡來的輸砂無法填補海浪從沙
灘運走的沙，消長失衡，好美寮沙灘不斷退縮。填海造陸的工程技術與海岸工法，
強調人定勝天，卻忽略大自然有其平衡的需求與運作，帶來嚴重的海岸流失問題，
也是國土安全問題。

對話之後：一個生態藝術行動的探索

Beyond Dialogue: A Journey of Transforming Place through Climate Change

出版	南方家園出版 Homeward Publishing
書系	文創者
書號	HC027

作者	周靈芝
繪者	蕭曾蘭 / 嘉義縣布袋鎮新岑國小學童
責任編輯	鄭又瑜
企劃編輯	蕭詒徽
裝幀設計	Timonium lake
設計協力	胡一之
發行人	劉子華
出版者	南方家園文化事業有限公司
	NANFAN CHIAYUAN CO. LTD

地址	台北市松山區八德路三段 12 巷 66 弄 22 號
電話	+ 886 2 2570 5215-6
傳真	+ 886 2 2570 5217
劃撥帳號	50009398　戶名　南方家園文化事業有限公司
信箱	nanfan.chiayuan@gmail.com

總經銷	聯合發行股份有限公司
電話	+ 886 2 2917 8022
傳真	+ 886 2 2915 6275
印刷	沐羽創意印刷有限公司
初版一刷	2017 年 10 月
定價	340 元
ISBN	978-986-94938-2-6

國家圖書館出版品預行編目 (CIP) 資料

對話之後：一個生態藝術行動的探索 /
周靈芝作 .-- 初版 .--
臺北市：南方家園文化，2017.10
面：　公分 .-- (文創者：HC027)
ISBN 978-986-94938-2-6 (平裝)

1. 環境藝術 2. 地景藝術

920　　　　106012661

Printed in Taiwan．All Rights Reserved

版權所有．翻印必究
本書如有缺頁、破損，請寄回本公司更換

對話之後：一個生態藝術行動的探索

Beyond Dialogue: A Journey of Transforming
Place through Climate Change

Copyright © 2017 周靈芝 JULIE L. C. CHOU

贊助單位　財團法人國家文化藝術基金會

National Culture and Arts Foundation
NCAF